荷西‧路易斯的戰車模型製作技法

Part 3 現役戰車

《模型製作‧解說》
荷西‧路易斯‧洛佩茲‧魯伊斯
Modelling & Description by Jose Luis Lopez Ruiz

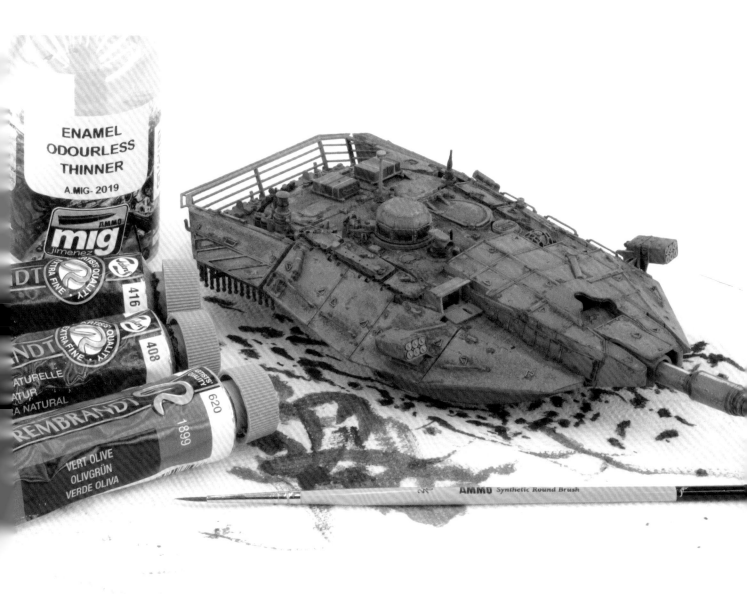

楓 樹 林

MODERN TANKS of The World

前言

20世紀時常被稱為「戰亂的世紀」。從第一次世界大戰、第二次世界大戰這2場世界規模的戰爭，再到之後多場大型戰爭與地區衝突，20世紀的世界各地都頻繁爆發了各種規模不等的戰爭（數量竟達到125場以上！）。即使在現今人們都期盼著世界和平的21世紀，各地的武裝衝突也絲毫未減，情況依舊嚴峻。

特別是近期的烏克蘭情勢等，實在無法再令人保持隔岸觀火的態度。我所居住的西班牙馬德里雖位在歐洲西南部，但距離烏克蘭首都基輔僅3500公里。在沒有戰爭的和平日子裡享受製作模型的樂趣，對我們模型玩家來說才是理想的生活方式啊⋯⋯

關於本書

接續《Part 1：第二次大戰戰車》及《Part 2：冷戰時代的戰車》，本書Part 3中將會聚焦在冷戰後20世紀末至今的主力戰車。

除了最新的俄軍T-14阿瑪塔等新式戰車外，目前大多數的現役戰車多少都是以1970年代～1980年代的設計為基礎，再引進新技術以應對當時的威脅及運用計畫，最後在量產的同時也進行改

荷西・路易斯・洛佩茲・魯伊斯
Jose Luis Lopez Ruiz

良與研發，才鑄成今天所看到奔馳於戰場上的現役戰車。

自1979年冷戰後期投入部隊運用的德國（當時為西德）豹2戰車，以及在幾乎同時期的1980年進入部隊服役的美軍M1艾布蘭戰車，可說是這個時代最具代表性的戰車了。2種戰車自服役之初便在火力、裝甲防護力、機動力等性能層面都取得世界最佳的成績，並隨著之後不間斷的改良，至今仍是西方陣營最廣泛使用、最成熟的主力戰車。

因此本書在編撰時，當然也沒忘了這2種戰車。前者選擇了現在的主力型號豹2A6，並採用少見的城市迷彩，後者則選擇最新型的M1A2 SEP V2，並塗裝成沙色系的顏色。

討論現役戰車，自然也不能忽略了以色列的梅卡瓦戰車。梅卡瓦戰車的登場時間幾乎與前述2種戰車同時，但設計理念卻大不相同，這點從各處細節來看也幾乎是一目瞭然。也正因如此，作為戰車模型及收藏品，梅卡瓦戰車可說有著別無分號的獨特魅力。這款戰車從Mk.1發展、改良至Mk.4，不過本書選

用的是Mk.2D，此型號推出時，梅卡瓦戰車的主要戰鬥任務正從坦克戰轉變為城市戰，因此外觀也產生了巨大的改動。

最後挑選的則是日本最新的AFV，16式機動戰鬥車。嚴格來說這不算是戰車而是輪式裝甲車，但除了步兵（普通科隊員）支援外，也能採行與戰車同樣的運用方式，因此作為最新型戰車的範例之一介紹給各位。

與前作Part 1跟Part 2相同，本書也會從組裝、塗裝、舊化到修飾加工，「step by step」透過詳細的步驟拆解與大量照片，盡可能簡明扼要地解說模型製作的流程。

《給各位外國讀者們》

本書所使用的塗料、各種舊化專用液／專用劑、模型製作工具等等，都是在我居住的西班牙便於取得的產品。

但在製作模型時，沒有必要使用與本書完全相同的產品。我推薦使用TAMIYA或GSI Creos的各種模型用具，或是各國代理商有在販售的進口商品等方便取得的材料就好。當然，使用自己平時習慣的產品也沒問題！

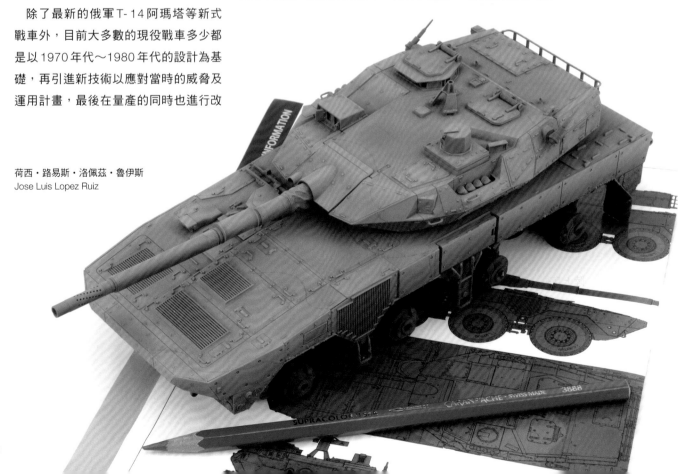

C O N T E N T S

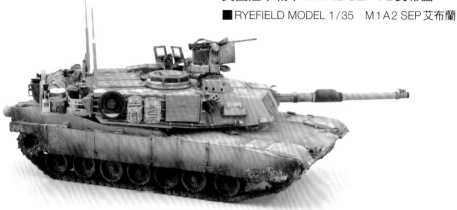
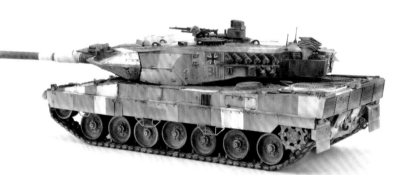
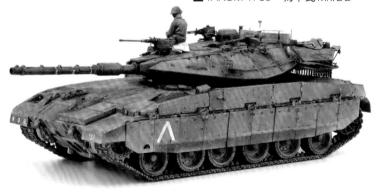

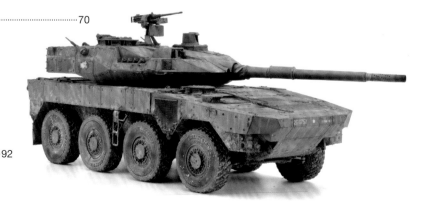

重現現役美軍AFV的沙色系單色塗裝

M1A2 SEP V2 ABRAMS

美軍戰車

M1A2 SEP V2艾布蘭

曾採用橄欖綠單色塗裝的美軍車輛，在1970年代時也開始改用稱為MERDC的4色迷彩。到了1980年代後半，則更新為NATO軍的3色迷彩，成為之後美軍車輛的制式塗裝。另一方面，自1990年的波斯灣戰爭起，開始在伊拉克、阿富汗等中東地區頻繁活動的駐外美軍，則將沙色系單色塗裝（沙漠塗裝）視為標準塗裝。於是時至今日，現役美軍車輛的塗裝往往給人沙漠色系的印象。此處介紹的塗裝及舊化技法不只適用於M1A2以外的美軍車輛，也能用在他國車輛的沙漠塗裝上。

> M1A2 SEP V2艾布蘭（產品編號RFM5029）
> ●RYEFIELD MODEL 1/35　●6710日圓　●塑膠套組

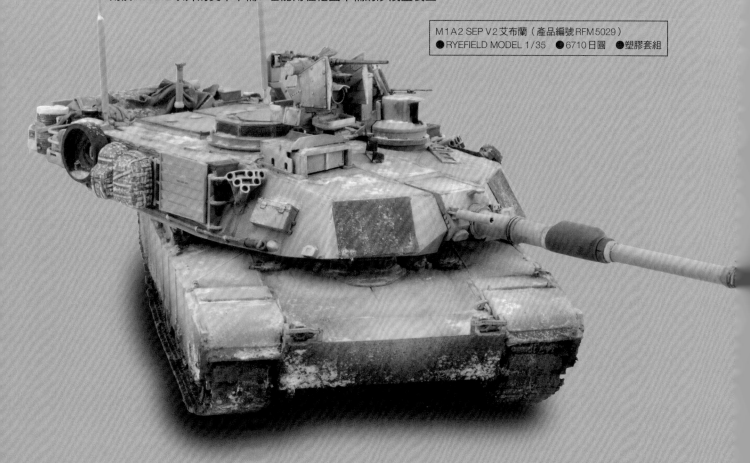

M1艾布蘭戰車是怎樣的戰車？

美軍主力戰車M1名字中的「艾布蘭」，取自二戰時作為第37裝甲團指揮官而聲名大噪，之後晉升為上將的克雷頓・艾布蘭將軍。艾布蘭將軍被譽為是自南北戰爭中指揮北軍的尤利西斯・辛普森・格蘭特將軍以後最偉大的美軍將領，有著「世界最優秀的裝甲指揮官」、「天生的軍人」等美譽，人們親暱地稱其為「艾比將軍」。

為了取代M60主力戰車，美國自1960年代中期開始與西德共同研發新的次世代戰車MBT-70，然而MBT-70的研發計劃後來中止，美國因此重新著手開發M1艾布蘭，並於1980年代進入部隊服役。M1在波斯灣戰爭中首次投入實戰，隨後也投入到伊拉克及阿富汗的戰場上。原先只配備於美國陸軍，不過後來也配備到海軍陸戰隊中。

M1以砲塔為首，無論裝甲還是其上搭載的設備都經過不斷改良與更新，最後大致可區分為M1、M1A1、M1A2這3種型號。雖然1980年投入部隊之初

稱為M1，但隨著1985年將主砲換裝為萊茵金屬製造的120公釐滑膛砲，不只提升了火力，裝甲也經過強化，於是定型號為M1A1並進入部隊服役。今日運用的是更為先進的M1A2，車上搭載了車長專用的觀測儀、新型電子設備、導航系統以及C4I系統等等。

M1A2之後仍持續改良，配備有稱為SEP（System Enhancement Package）系統改進包的M1A2 SEP隨之登場，能夠對應21世紀旅級以下戰鬥指揮系統（FBCB2）。

近年來追加RWS並升級各項設備的M1A2 SEP V2也開始投入運用，現在更是緊鑼密鼓地研發更先進的M1A3。普遍認為到了2050年代，美軍也仍會持續運用M1艾布蘭戰車。

製作M1艾布蘭戰車的最新型號

製作範例中所使用的是RYEFIELD MODEL在2019年推出的1/35比例M1A2 SEP V2艾布蘭（產品編號RFM5029）。這款模型套組非常優秀，不過零件組成也因此相當複雜，製作時務必要仔細閱讀組裝說明書並細心作業。套組可從3種類型的零件中選擇其中一種。為避免裝錯零件，我建議將說明書內需要的零件（或不需要的零件）標上記號，這樣就不容易弄錯了。

套組內除了細小精緻的零件，還一同附上蝕刻片。除了具有優秀的車體重現度，零件表面上止滑紋路等細節的完成度也相當良好。雖然只要使用套組內的零件就能完成高水準的作品，但在這次製作範例中，我試著將小的把手或固定器具等更換為銅線製作的零件。

重現現役美軍的沙色塗裝

說到現役美軍車輛的塗裝，最近比起NATO的3色迷彩，沙色系的單色塗裝更為常見。因此，這次我將解說採用沙色塗裝的M1A2 SEP V2如何重現。

塗裝前首先噴上底漆（或表面底漆補土），確認模型表面的狀態並檢查是否有傷痕。基本塗裝選用AMMO MIG的塗料。經過預置陰影（Pre-Shading）的步驟後，接著塗裝上沙色並做出明暗色調的變化。

以下將透過照片，詳細解說組裝時各項零件的組裝方法及塗裝、舊化的作法。

組裝／加工的重點

基本加工

履帶周圍通常是戰車模型組裝中最關鍵的部分，不過這款套組不會太困難，製作上頗為方便。

黏合砲身的左右零件後，填平黏合部分的縫隙，並仔細打磨處理。模型完成後砲身可說是相當顯眼的部位。

蝕刻片的黏貼要使用專門的接著劑。想立刻黏緊可使用瞬間膠，而若是想在黏貼後還能調整位置，則選用硬化時間較慢的類型。

黏貼蝕刻片

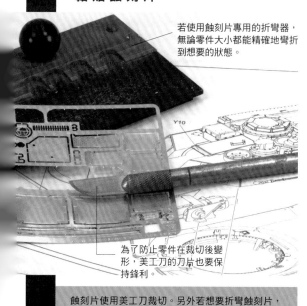

若使用蝕刻片專用的折彎器，無論零件大小都能精確地彎折到想要的狀態。

為了防止零件在裁切後變形，美工刀的刀片也要保持鋒利。

蝕刻片使用美工刀裁切。另外若想要折彎蝕刻片，使用專用的折彎器會更方便。

①裁下來的蝕刻片跟塑膠零件一樣要去毛邊、用砂紙打磨平整。

②平坦的零件（照片為CIP＝戰鬥時識別敵我的面板）如果折彎了，可以用適當的圓棒在零件上前後滾動，把彎折部分壓平。

③回復平整的蝕刻片。為增強塗料或接著劑的附著力，表裡兩面都稍微打磨。

④黏貼蝕刻片使用AMMO MIG的超級黏膠。這款接著劑硬化時間較慢，黏貼後還能調整位置。乾燥前可用紙膠帶等暫時固定住。

組裝時必須使用補土填補凹洞

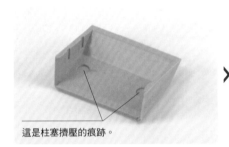

這是柱塞擠壓的痕跡。

零件上時常會殘留射出成型時，柱塞擠壓的痕跡。

①在柱塞的痕跡裡填上補土（TAMIYA的基本型補土等）。

②補土完全乾燥後再用砂紙打磨平整。

提升細節

若在意零件厚度，或對一體成形部位的細節重現度不太滿意，可以使用塑膠板重做零件。

車體各部位的固定器具或把手等處可使用金屬線（範例中使用容易彎曲的銅線）重新製作。

組裝完成！

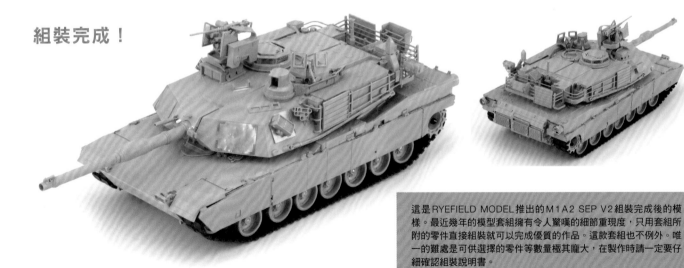

這是RYEFIELD MODEL推出的M1A2 SEP V2組裝完成後的模樣。最近幾年的模型套組擁有令人驚嘆的細節重現度，只用套組所附的零件直接組裝就可以完成優質的作品。這款套組也不例外。唯一的難處是可供選擇的零件等數量極其龐大，在製作時請一定要仔細確認組裝說明書。

由於套組內也附有蝕刻片，僅憑盒中的零件就能做出漂亮的成品，不過範例中還是使用銅線來提升把手或固定器具的細節。

製作泥沙髒汙的底層

塗裝前我在車體下部及履帶周圍塗上了泥沙髒汙。這裡的髒汙表現使用AMMO MIG壓克力泥的泥濘土（產品編號A.MIG-2105）。

適度拌勻後用平筆（用舊的筆為佳）沾取泥巴，再塗到車體下部或履帶周圍。因為之後還要塗裝，所以選用任何泥巴顏色都可以。

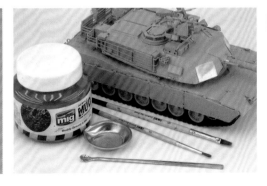

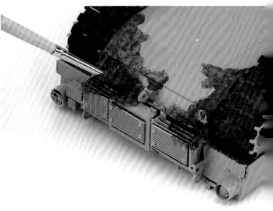

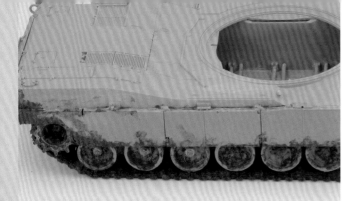

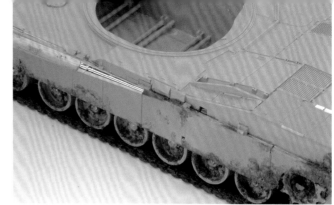

範例參考了在冬季的波蘭執行任務、採用沙色塗裝的實車照片來呈現泥巴效果。

側裙上半部也是泥巴容易附著的位置。要注意泥巴不能沾附得不自然或沾在奇怪的地方。

塗裝與舊化

〔步驟1〕 塗裝的事前準備

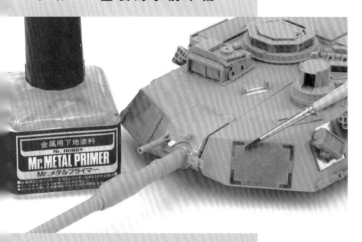

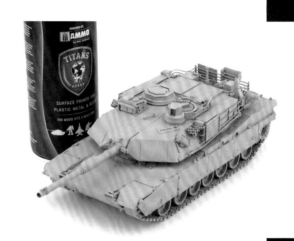

①為了加強蝕刻片或銅線等金屬零件的塗料附著力，可以先塗上金屬零件用底漆。

②整個模型噴上底漆補土。待乾燥後，檢查表面是否有刮痕或沾到髒汙，並細心打磨平整。

〔步驟2〕 車體下部與履帶周圍的塗裝

車體下部與履帶周圍的塗裝使用AMMO MIG的壓克力漆。先以泥土色（A.MIG-073）為基底，再混入少量RAL 7021深灰色（A.MIG-0008）及海藍色（A.MIG-0227）調合出暗色，最後用噴筆噴到車體下部與履帶周圍。

使用的塗料改成TAMIYA的壓克力漆或GSI Creos的Mr.COLOR當然也沒問題。

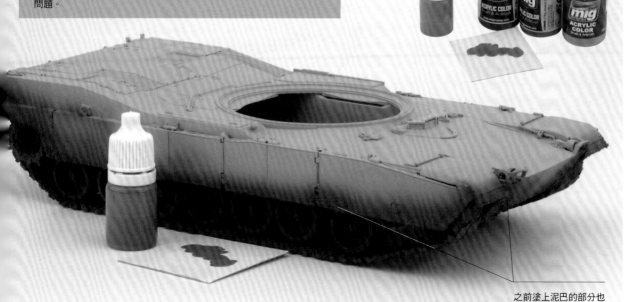

之前塗上泥巴的部分也要充分噴上顏色。

〔步驟3〕預置陰影

陰影色

當作沙色的基本色。
（接近A.MIG-0025的顏色）

COLD EFFECT

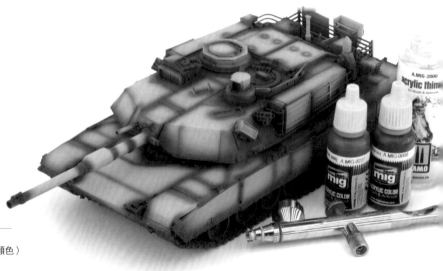

基本塗裝使用調合了AMMO MIG海藍色
（A.MIG-0227）、黃色（A.MIG-048）、
RAL7028深黃色（A.MIG-010）、沙漠色
（A.MIG-029）的塗料。

①首先用噴筆將AMMO MIG海藍色（A.MIG-0227）與RAL7021深灰色（A.MIG-0008）的混色噴到
各個部位稜角、金屬板間隙、凹槽及各項零件的邊緣。

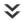

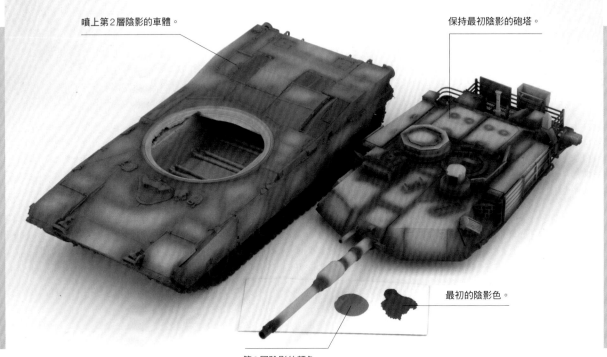

噴上第2層陰影的車體。

保持最初陰影的砲塔。

最初的陰影色。

第2層陰影的顏色。

②接著在最初的暗色中混入偏暗的沙色系顏色，
並用噴筆噴上第2層陰影。

噴上最初的基本色，並保留底
層的陰影還能隱約看見。

〔步驟4〕為基本色做出變化

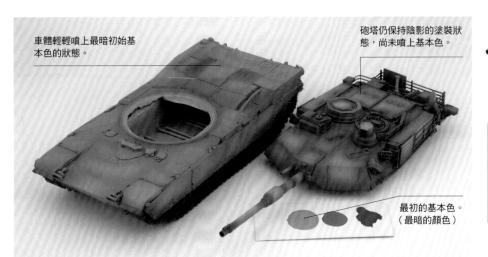

車體輕輕噴上最暗初始基
本色的狀態。

砲塔仍保持陰影的塗裝狀
態，尚未噴上基本色。

最初的基本色。
（最暗的顏色）

①先調出最暗的基本色（沙色），並用
噴筆輕輕噴到整個模型上（噴到上一個
步驟留下的陰影還能隱約看見的程度）。
從左邊照片能得知塗裝各個階段的顏色
色調。右上的照片是車體、砲塔皆塗裝
上最初基本色的狀態。

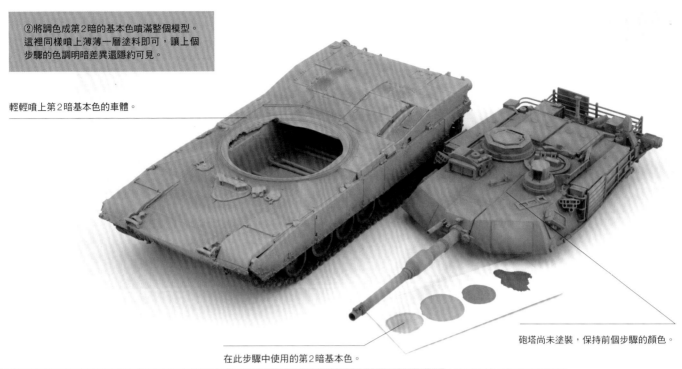

②將調色成第2暗的基本色噴滿整個模型。這裡同樣噴上薄薄一層塗料即可，讓上個步驟的色調明暗差異還隱約可見。

輕輕噴上第2暗基本色的車體。

在此步驟中使用的第2暗基本色。

砲塔尚未塗裝，保持前個步驟的顏色。

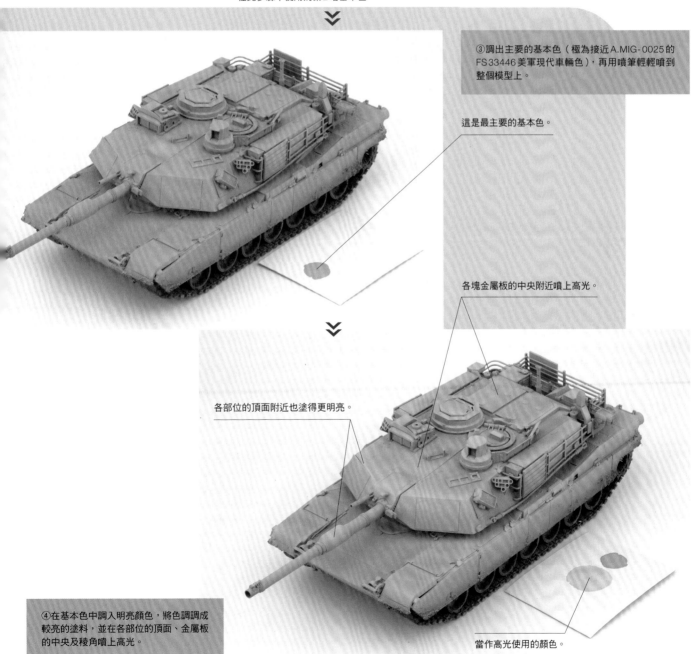

③調出主要的基本色（極為接近A.MIG-0025的FS33446美軍現代車輛色），再用噴筆輕輕噴到整個模型上。

這是最主要的基本色。

各塊金屬板的中央附近噴上高光。

各部位的頂面附近也塗得更明亮。

④在基本色中調入明亮顏色，將色調調成較亮的塗料，並在各部位的頂面、金屬板的中央及稜角噴上高光。

當作高光使用的顏色。

追加更亮的顏色來強調高光。

⑤調出比前一步驟更亮的顏色，並在需要的
位置追加更亮的高光。

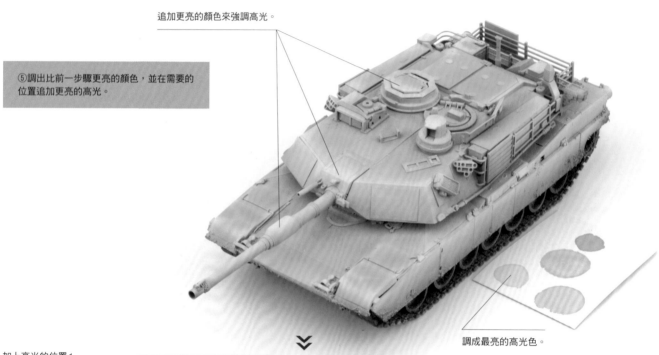

調成最亮的高光色。

加上高光的位置1
鉸鏈等微小突起物的上部。

⑥針對噴筆難以噴好的
小部件，可以用細筆精
準畫上高光。

加上高光的位置3
小艙門、小片金屬板的頂面。

加上高光的位置2
突起的線條。

細小部件、微小突起物等處精準
加上明亮的高光。

實際 M1 戰車採用的沙色是運用稱為 FS 33446
的塗裝色，以 AMMO MIG 的塗料來說就相當於
A.MIG-0025 的顏色，不過範例中為了表現微妙的
色調變化，我是用數種塗料調色而成的。
基本色的塗裝當然也可以用方便入手的 TAMIYA 壓
克力漆或 GSI Creos 的 Mr.COLOR。

結束基本塗裝的狀態

噴上2階段高光的地方。

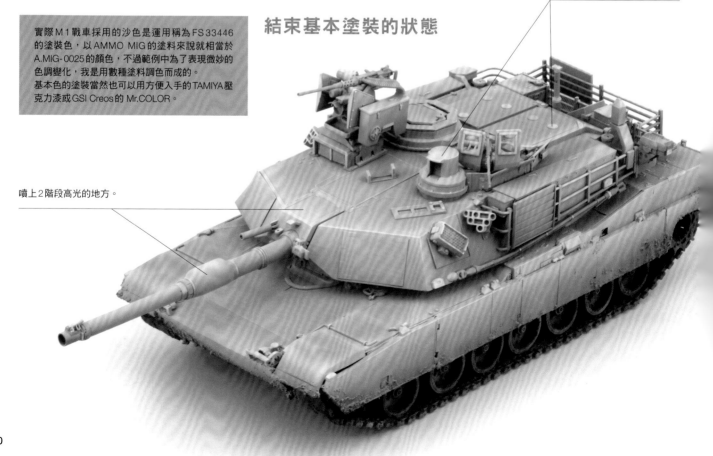

〔步驟 5〕 細節塗裝

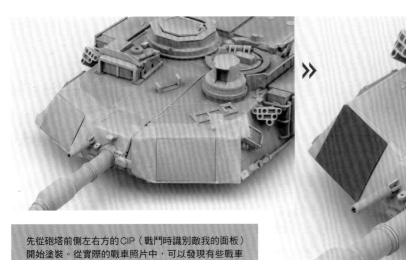

先從砲塔前側左右方的CIP（戰鬥時識別敵我的面板）開始塗裝。從實際的戰車照片中，可以發現有些戰車的此處會呈現鐵鏽色，因此這裡我使用的是AMMO MIG的中鏽色（A.MIG-040）。
先將面板周圍貼上遮蓋膠帶，再用噴筆噴上中鏽色。

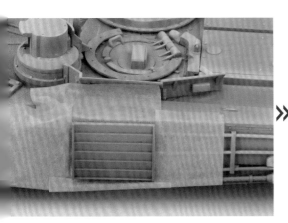

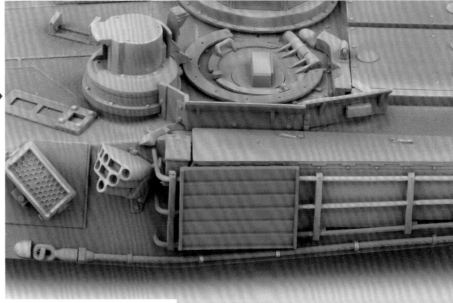

在AMMO MIG的FS33446美軍現代車輛色（A.MIG-0025）裡點入幾滴FS24087美軍橄欖綠（A.MIG-081），並將這個顏色用在砲塔側面的CIP。為避免噴錯顏色，這裡同樣先在面板周圍貼上遮蓋膠帶，再用噴筆仔細噴上顏色。

將車體後方的排氣口周圍貼上遮蓋膠帶後，在排氣口噴上AMMO MIG的消光黑（A.MIG-046）。這個顏色只是基底色，之後還會加上鏽漬（請參照第20頁）。

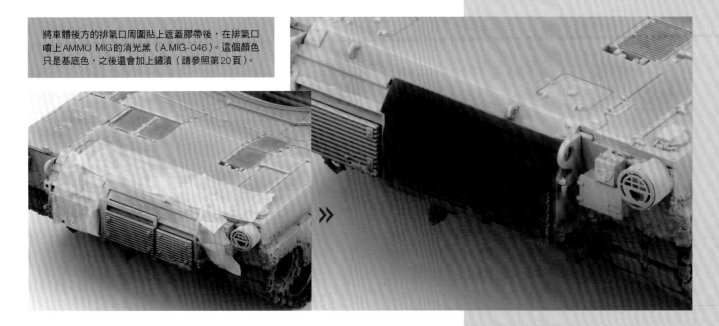

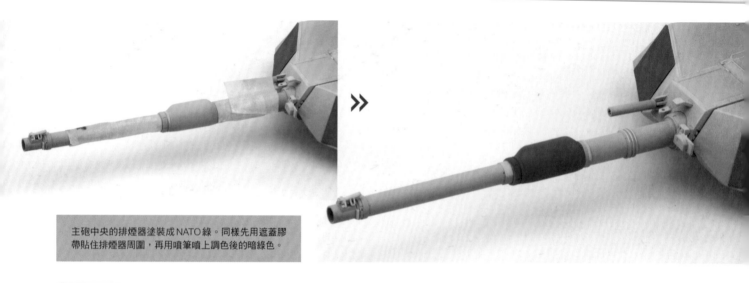

主砲中央的排煙器塗裝成 NATO 綠。同樣先用遮蓋膠帶貼住排煙器周圍，再用噴筆噴上調色後的暗綠色。

完成細節的塗裝！

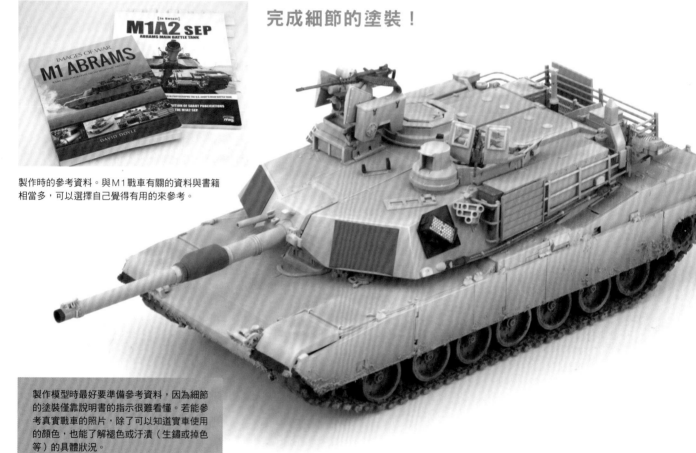

製作時的參考資料。與 M1 戰車有關的資料與書籍相當多，可以選擇自己覺得有用的來參考。

製作模型時最好要準備參考資料，因為細節的塗裝僅靠說明書的指示很難看懂。若能參考真實戰車的照片，除了可以知道實車使用的顏色，也能了解褪色或汙漬（生鏽或掉色等）的具體狀況。

〔步驟 6〕掉漆處理

施以掉漆處理時需要注意的是，現役戰車與二戰時的戰車無論在塗料品質還是戰場運用時間的長短上都有很大的落差，因此掉漆的呈現方式也會有所差異。為了做出材質質感的不同，掉漆的表現手法也需要隨之改變。掉漆（塗料剝落、生鏽或露出金屬原色的狀態）或是刮痕（擦傷）表現可以參考刊載於攝影集或資料裡的實車照片，這些資料都非常有用。
①先從擋泥板部分的塗料剝落開始處理。實車的擋泥板並非鋼材質而是鋁材質，因此這裡不使用鏽色而是採用鋁的顏色。用細筆沾取 AMMO MIG 金屬色系列的銀色（A.MIG-195），再塗到擋泥板稜角等部分。

②車體及側裙等裝甲板部分的掉漆（塗料剝落而露出金屬原色的效果）可以使用AMMO MIG的掉漆色（A.MIG-0044）。活用細筆與小片海綿，為掉漆表現做出各種變化（請參照第36、57～58、79～80頁）。

③M2重機槍RWS的質感表現可使用毛尖粗糙的畫筆沾取AMMO MIG「乾刷液系列」的槍鐵色（A.MIG-0622）與淺鐵色（A.MIG-0621），再用乾刷的方法刷上顏色。

④掉漆要使用不同筆毛的筆或海綿等工具改變上色的方式。重現位置不同，使用的顏色也要隨之做出變化。

M2重機槍等鐵灰色的部分，要用金屬色系的塗料以乾刷方式刷出掉漆效果。

碎點狀的掉漆可利用海綿點上塗料。

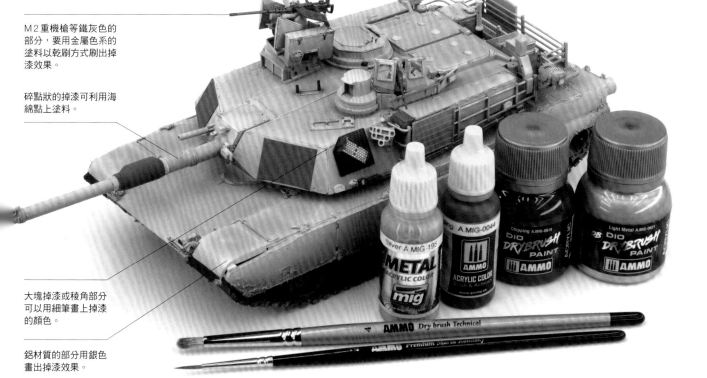

大塊掉漆或稜角部分可以用細筆畫上掉漆的顏色。

鋁材質的部分用銀色畫出掉漆效果。

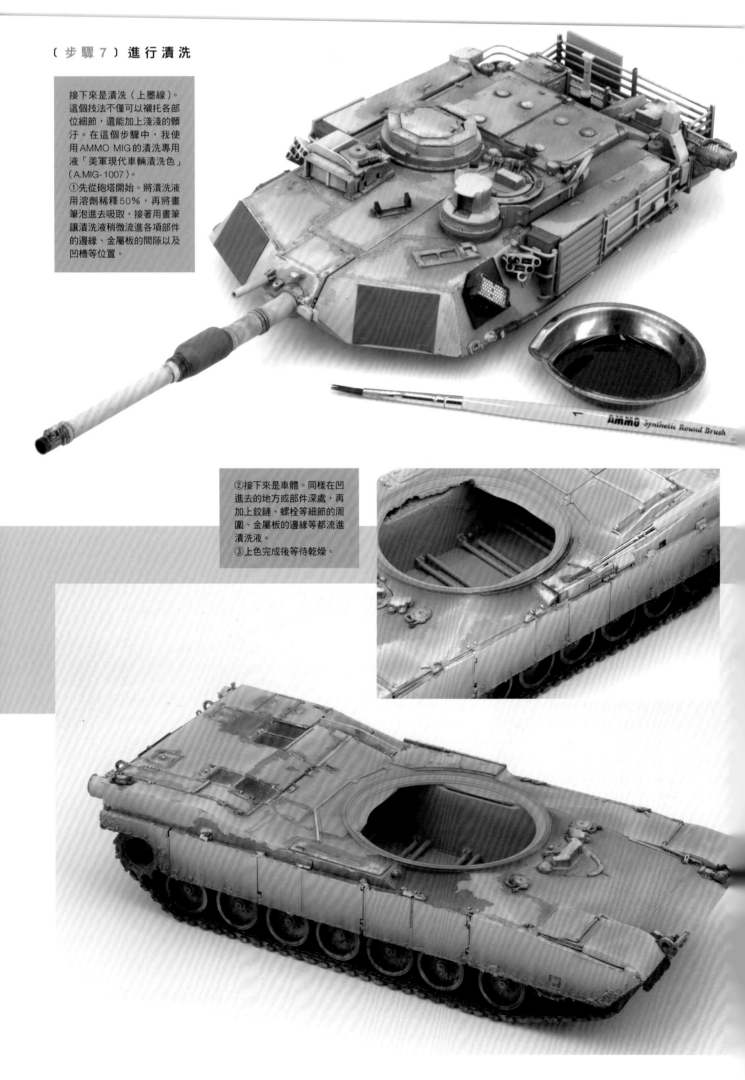

〔步驟7〕進行漬洗

接下來是漬洗（上墨線）。這個技法不僅可以襯托各部位細節，還能加上淺淺的髒汙。在這個步驟中，我使用AMMO MIG的漬洗專用液「美軍現代車輛漬洗色」（A.MIG-1007）。

①先從砲塔開始。將漬洗液用溶劑稀釋50％，再將畫筆泡進去吸取，接著用畫筆讓漬洗液稍微流進各項部件的邊緣、金屬板的間際以及凹槽等位置。

②接下來是車體。同樣在凹進去的地方或部件深處，再加上鉸鏈、螺栓等細節的周圍、金屬板的邊緣等都流進漬洗液。

③上色完成後等待乾燥。

完成漬洗的狀態

透過漬洗，突起處或部件周圍都加上了汙漬，強化了存在感。

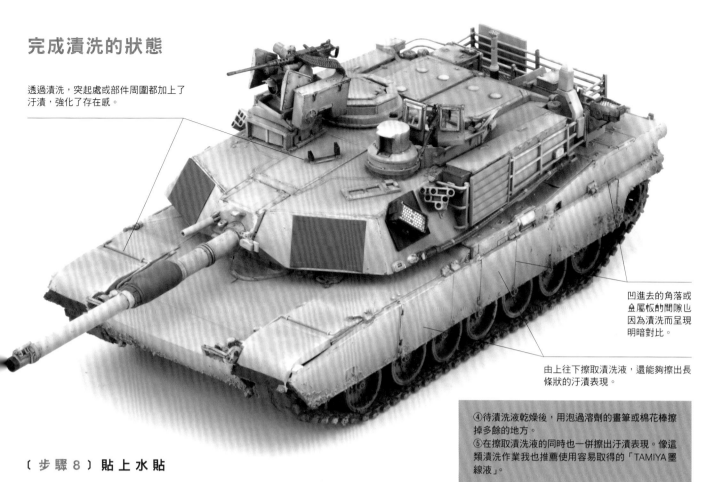

凹進去的角落或金屬板的間隙也因為漬洗而呈現明暗對比。

由上往下擦取漬洗液，還能夠擦出長條狀的汙漬表現。

④待漬洗液乾燥後，用泡過溶劑的畫筆或棉花棒擦掉多餘的地方。
⑤在擦取漬洗液的同時也一併擦出汙漬表現。像這類漬洗作業我也推薦使用容易取得的「TAMIYA墨線液」。

〔步驟8〕貼上水貼

不只是戰車模型，幾乎任何塑膠模型都需要用到水貼（請參照第37頁）。
①從膠紙上裁下需要的水貼。
②謹慎剪掉多餘的部分。
③黏貼水貼時使用專用的水貼接著劑，讓水貼與模型表面密合。
在製作範例中雖然是使用AMMO MIG的水貼接著劑，不過使用TAMIYA或GSI Creos的同類產品也沒問題。

〔步驟9〕貨物零件的塗裝

要使用的零件部分。

切掉不需要的部分。

在此範例中，使用包含了LEGEND的「M1戰車貨物套組」在內，還有BLAST Models、Pro Art Models、LIANG Model等各家模型商的樹脂零件。
①樹脂零件的表面會附著離型劑，使用前請務必清洗乾淨。
②接著切除零件不需要的部分，部分零件還需要用砂紙打磨或用補土修整。

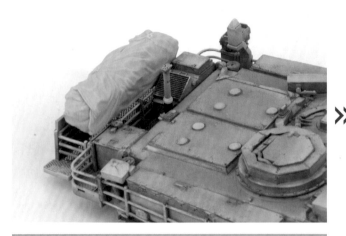

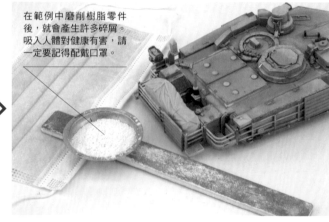

在範例中磨削樹脂零件後，就會產生許多碎屑。吸入人體對健康有害，請一定要記得配戴口罩。

③檢查樹脂零件能否貼合要擺設的位置。

④在範例中因為零件塞不進貨物架，所以將零件削小，加工到可以放進要擺設的位置中。
加工時請務必配戴口罩，以免吸入削下來的樹脂碎屑。

⑤完成零件的加工與修整後，將整個零件都噴上底漆補土。
如果像照片般每個零件都用金屬線等做出把手，那麼塗裝作業會頓時方便許多。

這裡選用淺灰色的底漆補土。布包類的塗裝，採用作者本人發明的「B＆W（黑＆白）」技巧。

⑥首先將整個布包噴上接近黑色的深灰色。

⑦接著輕輕噴上亮一點的深灰色。噴塗時凹陷處或溝槽要稍微保留前一步驟的深色。

⑧以同樣方式輕輕噴上再調得亮一點的深灰色。

⑨部分位置噴上薄薄的淺灰色來做出高光。

⑩高光部分噴上進一步調得更亮的淺灰色（接近白色）。

⑪噴上一層薄薄的卡其色，並保留底下深灰～淺灰所塑造的明暗變化。

⑫塗成「數位迷彩」背包。首先將整個背包噴上淺沙色。

⑬用細筆畫上深綠色的迷彩花紋。

⑭再追加淺綠色的迷彩。

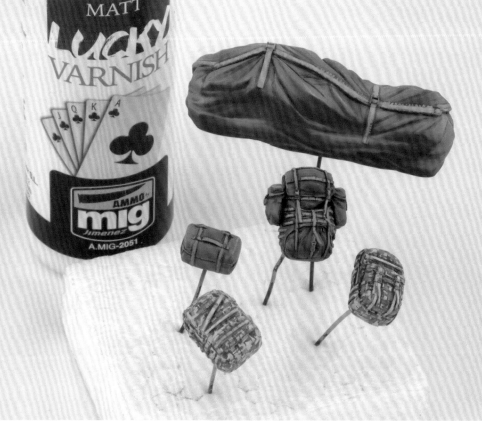

⑮最後噴上消光保護漆將光澤完全消除。
照片是完成塗裝的布包類。為了讓這些小東西看起來寫實，明暗的色調變化及陰影的呈現相當重要。

〔步驟10〕自製貨物零件

①帆布、天幕或皮帶類可用AB補土自製。在墊子上撒上爽身粉，然後將混合好的補土壓平。

②壓平到適合用在1/35比例模型的厚度，再裁切成想自製的帆布、天幕或皮帶等零件的尺寸。

17

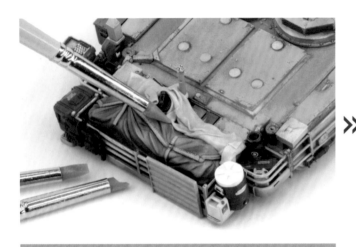

③數分鐘後將補土製成的帆布放到模型上，再用矽膠筆等塑形。

④用來固定貨物的繩索、皮帶類也纏到貨物架上並塑形。

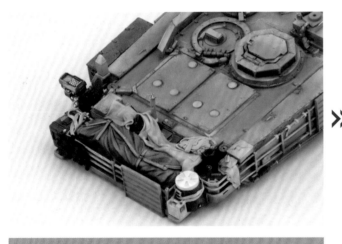

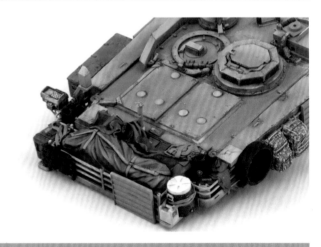

⑤檢查補土製成的帆布、皮帶等等的形狀是否不自然，或是中間產生破洞、空隙。

⑥補土完全乾燥後，用跟前面布包類相同的方法進行塗裝。

〔步驟11〕用油彩畫出濾鏡效果

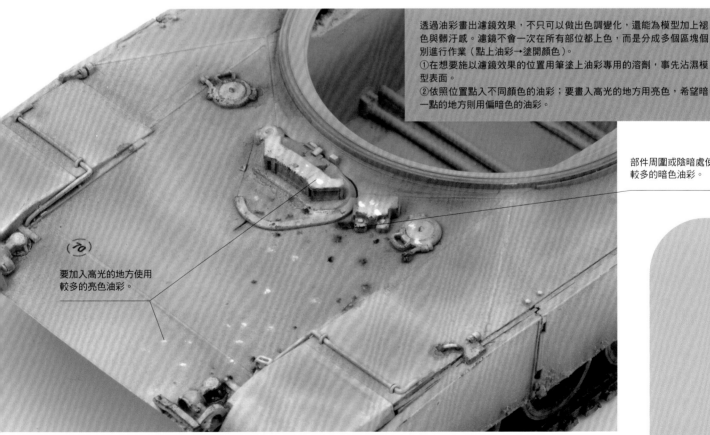

透過油彩畫出濾鏡效果，不只可以做出色調變化，還能為模型加上褪色與髒汙感。濾鏡不會一次在所有部位都上色，而是分成多個區塊個別進行作業（點上油彩→塗開顏色）。
①在想要施以濾鏡效果的位置用筆塗上油彩專用的溶劑，事先沾濕模型表面。
②依照位置點入不同顏色的油彩；要畫入高光的地方用亮色，希望暗一點的地方則用偏暗色的油彩。

部件周圍或陰暗處使用較多的暗色油彩。

要加入高光的地方使用較多的亮色油彩。

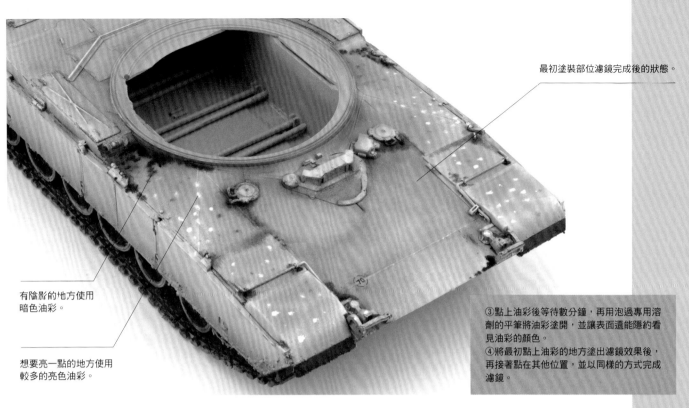

最初塗裝部位濾鏡完成後的狀態。

有陰影的地方使用暗色油彩。

想要亮一點的地方使用較多的亮色油彩。

③點上油彩後等待數分鐘,再用泡過專用溶劑的平筆將油彩塗開,並讓表面還能隱約看見油彩的顏色。
④將最初點上油彩的地方塗出濾鏡效果後,再接著點在其他位置,並以同樣的方式完成濾鏡。

〔步驟12〕 生鏽表現

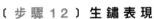

面板周圍進行遮蓋。

塗上掉漆效果液。

掉漆效果液乾燥後塗上淺鏽色。

CIP(敵我識別面板)的生鏽狀態可藉由「髮膠掉漆法」來重現。
①先將面板周圍遮蓋起來以免沾到塗料。
②將能夠輕鬆施行「髮膠掉漆法」的AMMO MIG「刮痕效果液」(A.MIG-2010)塗到面板表面,以便做出塗料剝落的效果。
③待效果液乾燥後,使用AMMO MIG的淺鏽色(A.MIG-039)塗上斑紋狀的效果。

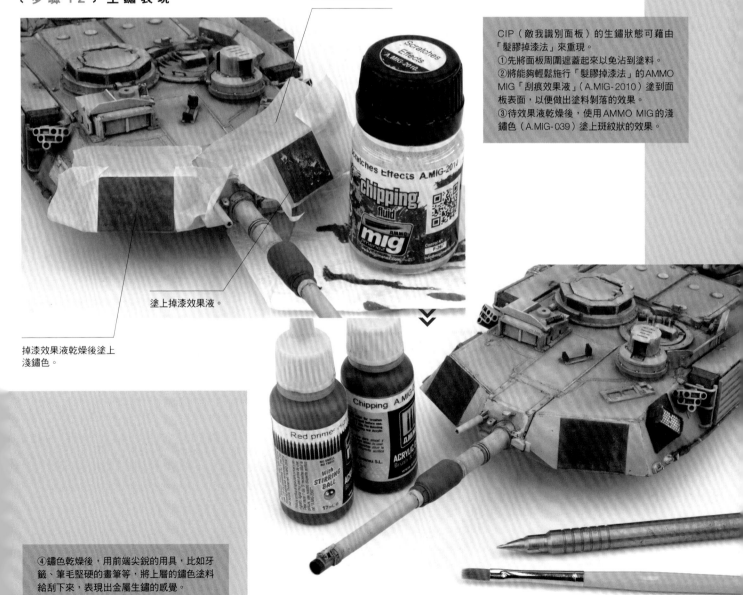

④鏽色乾燥後,用前端尖銳的用具,比如牙籤、筆毛堅硬的畫筆等,將上層的鏽色塗料給刮下來,表現出金屬生鏽的感覺。

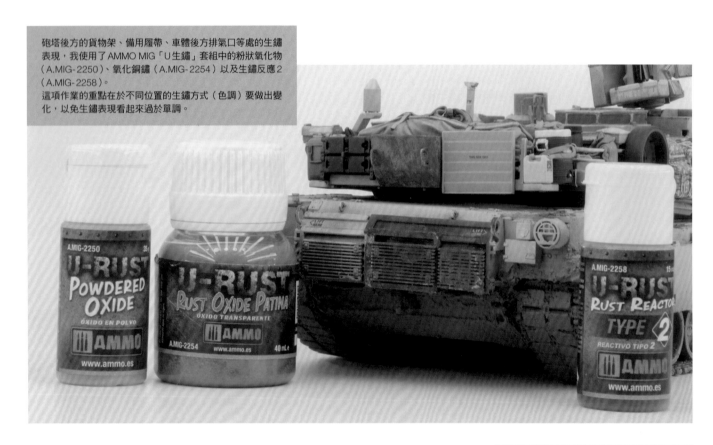

砲塔後方的貨物架、備用履帶、車體後方排氣口等處的生鏽表現，我使用了 AMMO MIG「U生鏽」套組中的粉狀氧化物（A.MIG-2250）、氧化銅鏽（A.MIG-2254）以及生鏽反應2（A.MIG-2258）。

這項作業的重點在於不同位置的生鏽方式（色調）要做出變化，以免生鏽表現看起來過於單調。

（步驟13） 加上泥巴

車體下部與履帶周圍的狀態，還保持著一開始基本塗裝與底層泥巴的狀態。

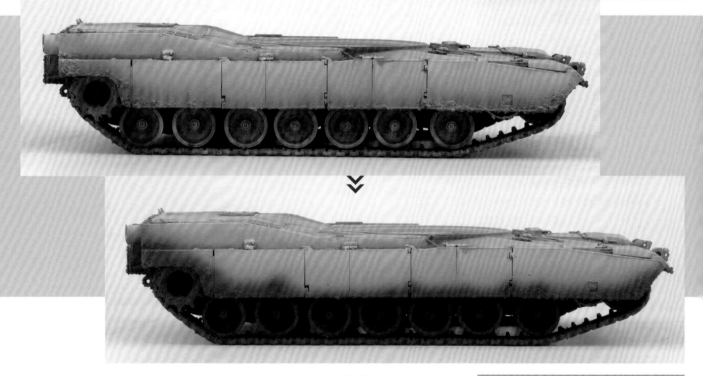

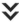

①路輪的橡膠圈部分細細噴上深灰色。因為之後還要追加髒汙，所以不用遮蓋，直接噴上深灰色即可。

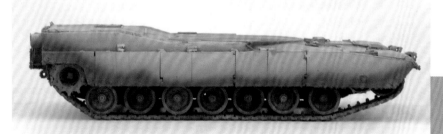

②接著以基本塗裝初期步驟中使用的泥巴色為基礎，加上少量黑色或泥沙色系的顏色，再噴到車體下部、側裙下部、路輪、驅動輪等處。

用爛泥表現飛濺到側裙上的
泥巴及髒汙。

潮濕地面用來表現濕軟的泥土。

③為了重現自然的泥巴感，
這裡我使用 AMMO MIG 的琺
瑯系泥汙重現液「SPLASHES
噴濺液系列」。潮濕地面
（A.MIG-1755）用來表現附
著在路輪上的濕泥土，爛泥
（A.MIG-1754）則用來表現飛
濺到側裙上的髒汙。
先用平筆沾取噴濺液，再用噴
筆噴出空氣或用牙籤彈筆尖的
方式，將塗料噴濺到側裙或路
輪上。

④車體下部及履帶也要沾上泥巴。這裡同
樣使用上面的「噴濺」技法；將平筆浸到
AMMO MIG 的潮濕地面中，再用牙籤彈筆
尖把塗料彈到模型上，使模型附著上泥巴。

在部分位置表現出剛
附著上去的濕泥巴。

⑤最後在想要表現出泥巴剛
附著上去、或是泥巴較濕的
地方噴上 AMMO MIG 的保護
漆「LUCKY VARNISH 光澤」
（A.MIG-2053）來增強泥巴
質感。

21

（步驟14）附著在戰車上的雪

在這次的製作範例中，我參考了美軍戰車在冬季波蘭行駛的實車照片，想試著加上附著在車體上的雪。

①混合AMMO MIG的雪漿（A.MIG-2082）與雪粉（A.MIG-2080）來調出雪。

②為了做出更加濕潤（快要融化）的雪質感，所以在雪中進一步混入LUCKY VARNISH光澤。

③用畫筆沾取做好的雪再塗到車體上。

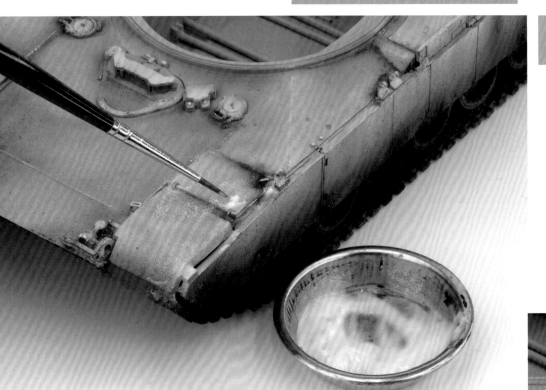

④等附著的雪乾燥後，先確認完成狀態，若覺得雪還需要更濕潤（快要融化）的質感，那就再塗上LUCKY VARNISH光澤來加強濕潤感。

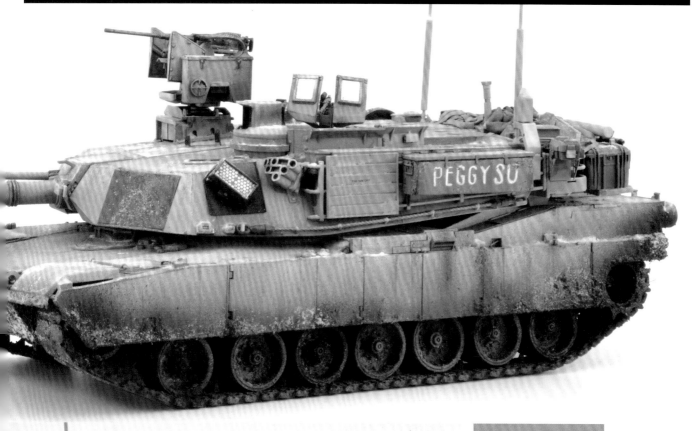

堆上大量貨物是展現美式戰車風範的一個方法。貨物這類小零件每一個的完成度都會提升整個模型的真實感與精緻程度。

除了基本塗裝與舊化之外，CIP（敵我識別面板）的生鏽感或附著其上的雪，也都能用來表現戰車運用的時間長度及活動地區的天氣。

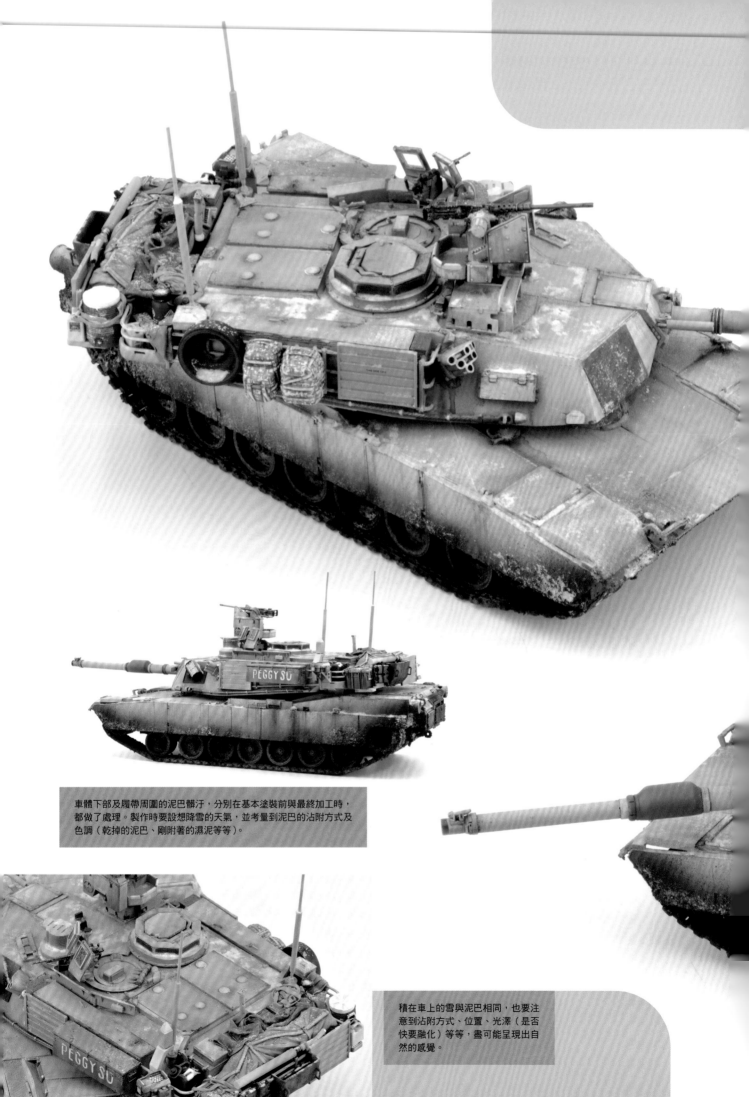

車體下部及履帶周圍的泥巴髒汙，分別在基本塗裝前與最終加工時，都做了處理。製作時要設想降雪的天氣，並考量到泥巴的沾附方式及色調（乾掉的泥巴、剛附著的濕泥等等）。

積在車上的雪與泥巴相同，也要注意到沾附方式、位置、光澤（是否快要融化）等等，盡可能呈現出自然的感覺。

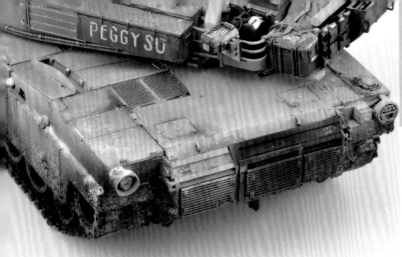

車體後方表現出鏽蝕與泥巴噴濺的
效果。此外，也別忘記要讓路輪內
側也呈現出附著泥巴的狀態。

為了讓完成後的模型看起來精緻逼真，請一
定要仔細觀察實際戰車的照片。車體各處的
色調、各部位塗裝的顏色、不同地形與天候
所造成的髒汙、以及車上的裝備與貨物等
等……比起憑空想像，參考實車照片能更容
易掌握真實感。

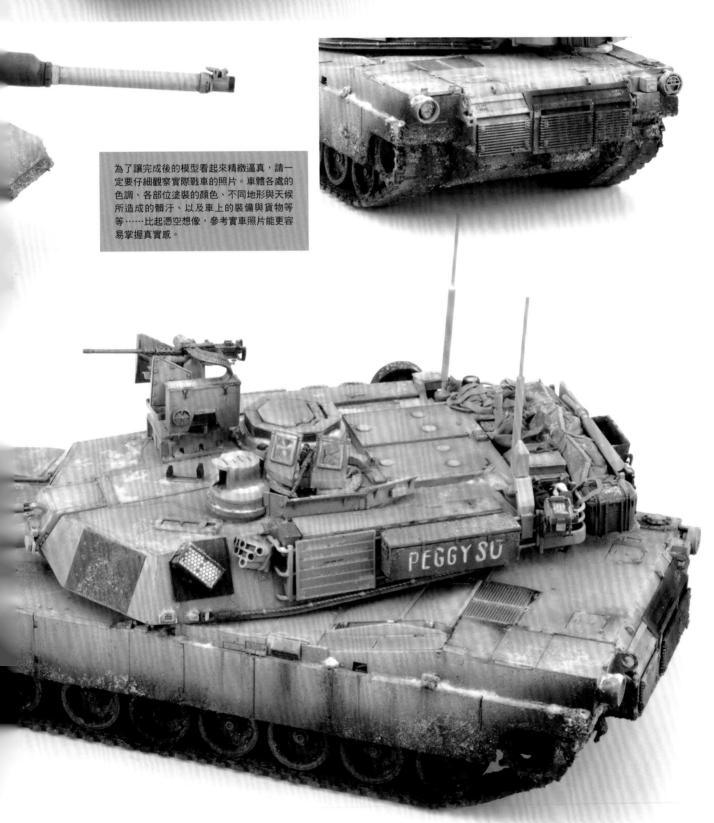

重現豹2的城市迷彩

LEOPARD
2A6

德國陸軍戰車
豹2A6

德國聯邦國防軍目前雖持續將豹2戰車的最新型號A7V投入部隊中，但在數量上德軍的主力戰車仍是豹2A6。以豹2A6為首的德軍車輛，其標準塗裝是包含深綠色、深棕色以及黑色的NATO軍3色迷彩，不過自2018年春天起，嘗試採用城市迷彩（Urban camouflage）的豹2A5也相繼登場。雖然配色相異，不過城市迷彩也能在歐洲其他國家的戰鬥車輛上看到。

豹2A5／A6（產品編號BT002）
● Border Model 1/35　●8250日圓　●塑膠套組

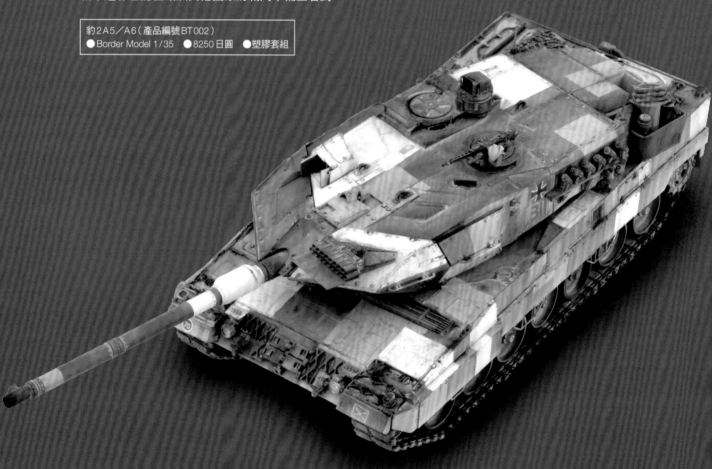

豹2戰車是怎樣的戰車？

西德曾在1963年決定與美國共同開發名稱為KPz.70（美軍稱為MBT-70）的戰車，並於隔年著手投入開發計畫中；當時就連豹1戰車也才剛進入測試階段而已。引進最新技術的KPz.70雖然有著超群的性能，但隨著過高的開發經費等

問題，最終西德於1969年決定取消這款戰車的開發計畫。

在這之前的1967年，接受西德軍委託的保時捷公司已經開始著手開發豹1戰車的性能升級型。經過幾次戰車的開發與試驗，西德最後在1971年正式決定研製豹2戰車。在開發與測試裝備、規格各不相同的幾輛原型車後，最後終於擬

定好制式規格，並在1979年正式進入部隊服役。

豹2戰車在每次批量生產時都有所改良，自豹2A0到A4都有持續穩定的升級，並在1990年代初期開始了大幅度的改良計畫KWS。接下來製造（從既有的A4改造）的豹2A5追加了砲塔正前方／側面前方的楔形附加裝甲，不只強化

了防護力，還在車長觀測裝置上進行改良，從1995年開始投入部隊。下一個型號的A6以A5為基礎，從2001～2006年開始製造（從整台A5改修）。A6將萊茵金屬公司的120公釐滑膛砲主砲從44倍徑換裝成55倍徑，並同時引進新型砲彈試圖強化戰車的火力。豹2A6在火力、防護力與機動力等綜合性能上，被評價為比競爭對手的美國M1A2艾布蘭、英國挑戰者2、法國勒克萊爾還要優秀。

一個最佳的例子是在2018年6月3日～8日舉辦的戰車競賽「堅強歐洲戰車挑戰賽」（Strong Europe Tank Challenge）中，德軍第3裝甲營的豹2A6獲得冠軍，瑞典陸軍斯卡拉堡團Wartofta連的Stridsvagn 122（由豹2A5改裝而來）獲得亞軍，奧地利陸軍第14

裝甲營第6連的豹2A4獲得季軍，前三名皆被豹2戰車所包辦。

製作1/35比例的豹2A6

豹2A6深受喜愛，也因此各家廠商發售了眾多的套組，而在這次範例中，我選用的是Border Model 1/35比例的豹2A6。雖然這款套組的零件組成相當細緻，各處細節也完美重現，問題卻非常多，組起來並不輕鬆；最令人頭痛的是，組裝說明書的指示頗為難懂，即使套組裡附上了勘誤表，零件的組裝與位置標示還是能看到錯誤。舉例來說，砲塔部分的示意圖不清不楚，不僅組裝起來很困難，最具特色的煙霧彈發射器也要自行決定配置角度，非常麻煩。此外，可換裝零件的指示也不夠清楚。

雖然組裝上有許多問題，可是在細節重現度、零件契合度、套組本身的完成度等層面都是一時之選，在市面上多到數不清的豹2A5／A6模型套組裡仍然是最佳的套組之一。

重現特別的城市迷彩

說到現役的德軍車輛，通常會塗裝成深綠色、深棕色、黑色的NATO軍3色迷彩，不過在2018年公開展示了實驗性塗裝成城市迷彩的珍貴車輛。雖然採用城市迷彩的實際上是豹2A5，不過這邊我用A6來重現。

城市迷彩各個顏色的對比強烈，花紋也具有幾何學性質，在模型上想重現逼真的城市迷彩頗為困難。以下就隨著各項步驟，了解塗裝與舊化的方法吧。

組裝／加工的重點

鏈接式履帶的組裝

近年來模型套組大多都採用塑膠製的鏈接式履帶了。雖然組裝麻煩，可是看起來更為寫實。

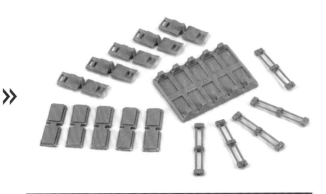

①若是現代戰車採用的是雙銷式履帶，那麼零件數量會很多，剪取作業頗為麻煩，但還是希望各位能每塊零件都仔細打磨修整，看起來才會美觀。

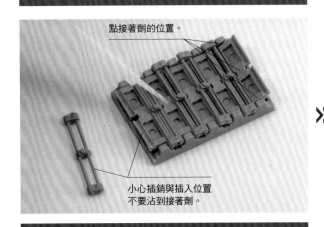

點接著劑的位置。

小心插銷與插入位置不要沾到接著劑。

②如果要組成可動式的履帶，接著劑要用點的，以免流進周圍縫隙。

③由於套組中的履帶為可動式，要小心插銷部分不要沾到接著劑。同樣都是鏈接式履帶，可動式的履帶能夠調整鬆緊，更便於組裝到車體下部。

蝕刻片加工作業

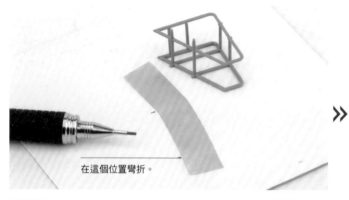

在這個位置彎折。

①在想要蝕刻片彎折的位置做上標記。

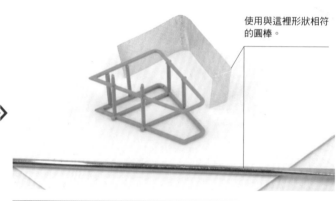

使用與這裡形狀相符的圓棒。

②找到與彎曲部分形狀（口徑）適合的圓棒，將零件壓在圓棒上彎曲。

更換把手等零件

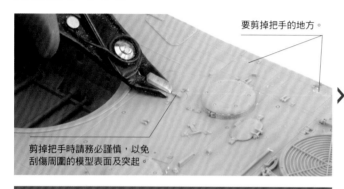

要剪掉把手的地方。

剪掉把手時請務必謹慎，以免刮傷周圍的模型表面及突起。

①用斜口鉗或美工刀剪掉車體後部上方一體成形的把手。
②剪除痕跡用砂紙仔細打磨平整。

③將0.4mm的銅線彎成把手的形狀再剪下來。要考慮到原本的把手長度，高度則要考量到插入的深度而保留較多的銅線。

④在預備開孔的位置標上記號。

⑤用手鑽鑽出孔洞。孔的大小要比銅線大一點點。

⑥將銅線製成的把手插進鑽出來的安裝孔，再用瞬間膠固定。注意全部把手都要保持一樣的高度。

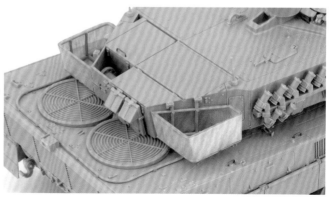

⑦砲塔後方收納空間的把手也以同樣方式重新製作。

完成組裝的豹2A6

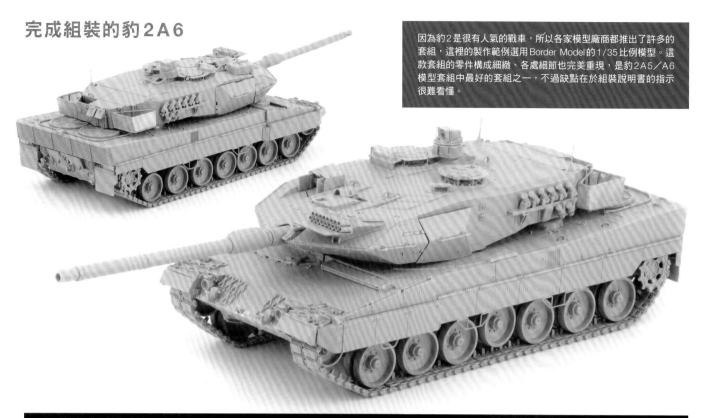

因為豹2是很有人氣的戰車，所以各家模型廠商都推出了許多的套組，這裡的製作範例選用Border Model的1/35比例模型。這款套組的零件構成細緻、各處細節也完美重現，是豹2A5／A6模型套組中最好的套組之一，不過缺點在於組裝說明書的指示很難看懂。

塗裝與舊化

〔步驟1〕噴上底漆補土並預置陰影

①在開始塗裝前，先對整個模型噴上底漆補土（白色）。

②底漆補土乾燥後，細心檢查模型表面是否附著髒汙、灰塵，或是殘留刮傷、縫隙、尚未修整乾淨的地方。

如果發現這些問題，就要在這個階段用砂紙打磨處理，保持模型表面的平整。

③將TAMIYA的壓克力漆X-1黑色與XF-72褐色（陸上自衛隊）混在一起，調出偏暗的深棕色，接著用噴筆將調好的顏色仔細噴到車體下部及路輪深處，不要遺留任何一個角落。

〔步驟2〕城市迷彩／塗裝白色

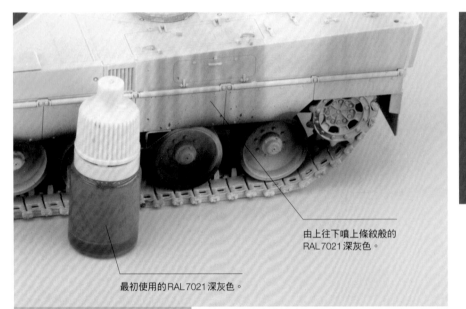

德軍在豹2（實車為A5）實驗性塗裝的城市迷彩，採用了RAL7050米灰色、RAL1039米砂色與白色這3種顏色，花紋則是呈現出直線的方格狀。
起初先從迷彩裡的白色部分開始塗裝。直接活用已經噴好的白色底漆補土，在上面透過「B&W」技法來預置陰影。
①混合AMMO MIG的RAL7021深灰色（A.MIG-008）與白色，調製出中灰～淺灰等多個不同明暗色調的顏色。
②一開始在車體側面的白色塗裝（預留的白色）部分用噴筆輕輕噴上長條狀的RAL7021深灰色。

由上往下噴上條紋般的RAL7021深灰色。

最初使用的RAL7021深灰色。

③接著輕輕噴上RAL7021深灰色＋白色的混合色。
④隨後繼續分成數次輕輕噴上色調各不相同的淺灰色。

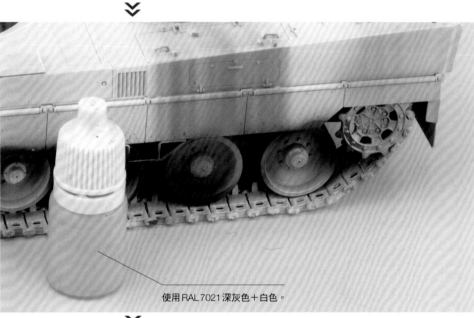

使用RAL7021深灰色＋白色。

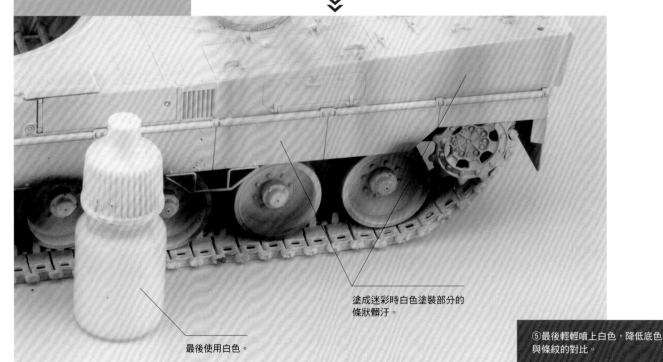

塗成迷彩時白色塗裝部分的條狀髒汙。

⑤最後輕輕噴上白色，降低底色與條紋的對比。

最後使用白色。

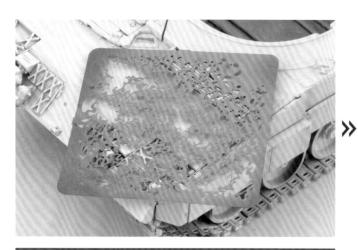

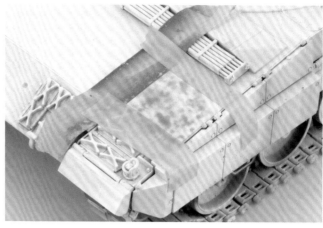

接下來是白色塗裝水平面的髒汙。
⑥此處使用AMMO MIG的噴筆用特效遮噴板（A.MIG-8035）。

⑦將白色塗裝部分抵著遮噴板，接著遵照前面步驟②～⑤的方式來進行塗裝。

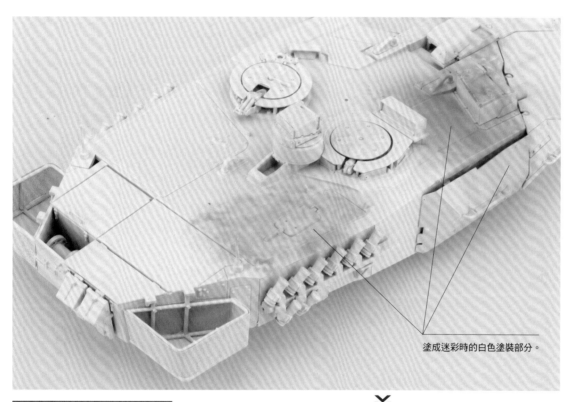

塗成迷彩時的白色塗裝部分。

⑧砲塔上的白色塗裝部分也使用遮噴板。一開始先噴上深灰色。

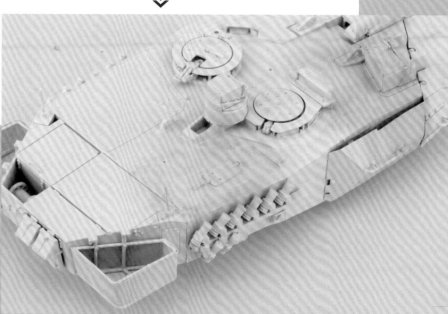

⑨接下來輕輕噴上淺灰色，降低斑紋的對比。要訣在於一邊確認色調，一邊輕輕噴上顏色。

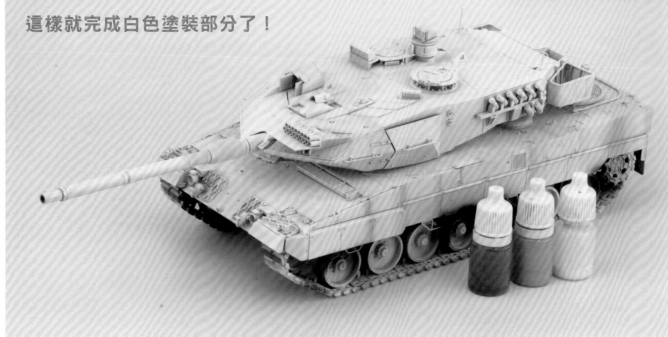

⑩最後噴上白色，保留隱約可見的髒汙。噴上白色時必須注意不要將斑紋的色調變化都消除掉了。

完成迷彩時呈現白色塗裝部分的色調變化及髒汙表現。由於白色塗裝容易變得單調，所以需要做出色調變化，不過也要小心不能髒過頭了。

這樣就完成白色塗裝部分了！

〔步驟３〕城市迷彩／塗裝 RAL 1039 米砂色

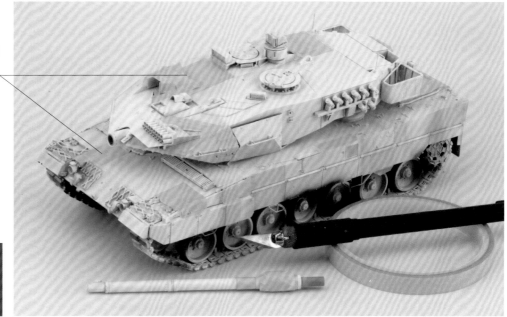

完成後，將白色塗裝部分用遮蓋膠帶貼起來。

接下來要塗裝迷彩中的 RAL 1039 米砂色部分。
①用遮蓋膠帶仔細將白色塗裝部分遮起來以免噴到其他顏色。

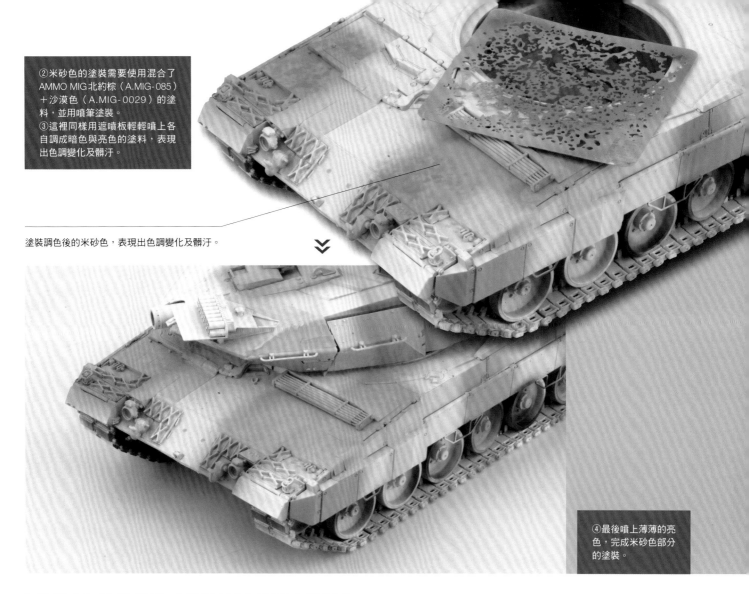

②米砂色的塗裝需要使用混合了
AMMO MIG北約棕（A.MIG-085）
＋沙漠色（A.MIG-0029）的塗
料，並用噴筆塗裝。
③這裡同樣用遮噴板輕輕噴上各
自調成暗色與亮色的塗料，表現
出色調變化及髒汙。

塗裝調色後的米砂色，表現出色調變化及髒汙。

④最後噴上薄薄的亮
色，完成米砂色部分
的塗裝。

〔步驟4〕城市迷彩／塗裝 RAL 7050 米灰色

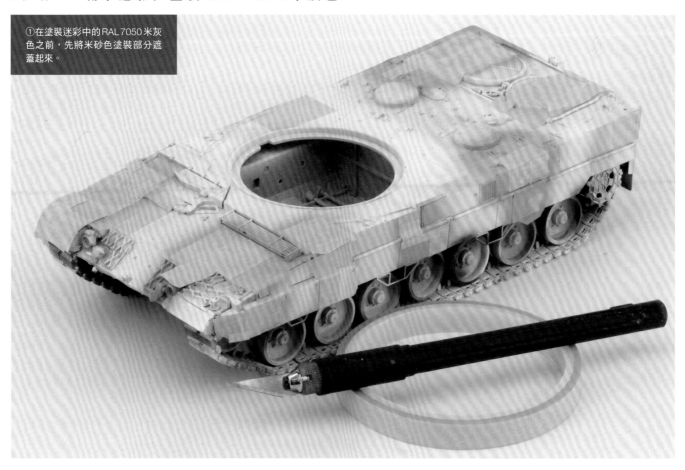

①在塗裝迷彩中的RAL 7050米灰
色之前，先將米砂色塗裝部分遮
蓋起來。

②一開始先將混合了黑色＋白色的灰色噴到整個模型上。

③車體側面用噴筆輕輕噴上長條狀暗～亮的灰色，為車體加上髒汙。

④水平面跟前面步驟的其他顏色部分相同，使用遮噴板輕輕噴上有著色調變化的灰色。

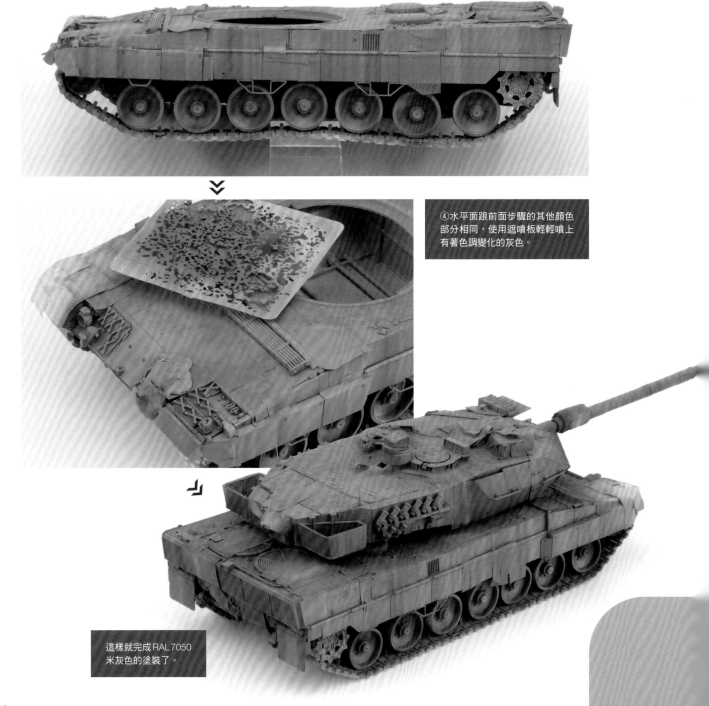

這樣就完成 RAL 7050 米灰色的塗裝了。

完成城市迷彩基本塗裝的狀態

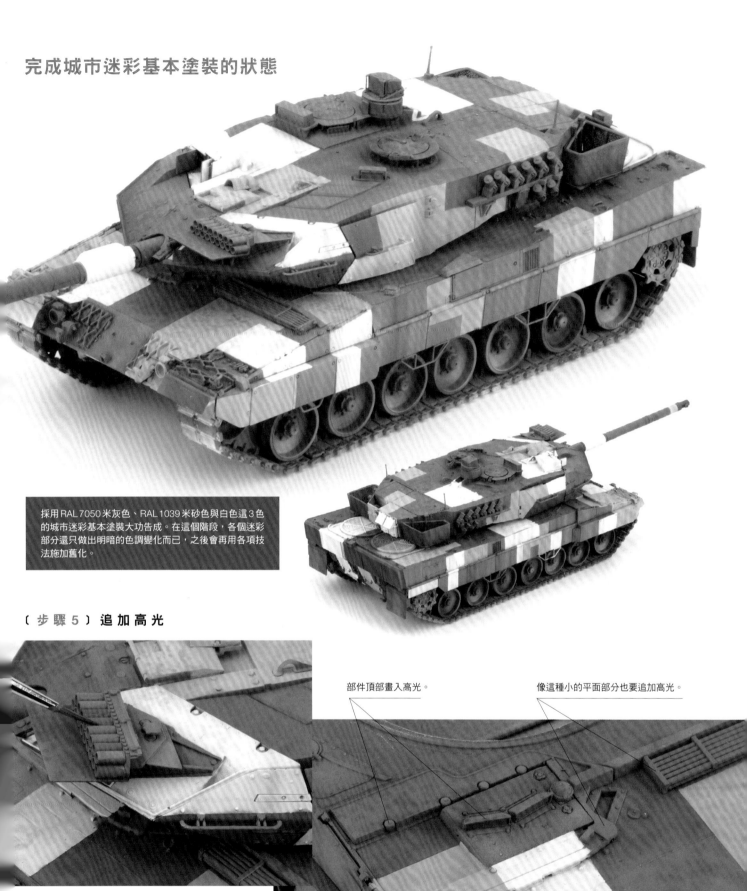

採用 RAL 7050 米灰色、RAL 1039 米砂色與白色這 3 色的城市迷彩基本塗裝大功告成。在這個階段，各個迷彩部分還只做出明暗的色調變化而已，之後會再用各項技法施加舊化。

〔步驟 5〕 追加高光

部件頂部畫入高光。

像這種小的平面部分也要追加高光。

雖然前面已經用噴筆做過高光表現了，但接下來要針對各個細小部件進行高光的塗裝。先調出比基本色稍微亮一點的塗料，再用細筆沾取並精準地畫上高光。

畫上高光的地方是射擊模擬器的筒管頂部，以及螺栓、把手、潛望鏡護蓋、鉸鏈、各種細小突起物的頂部。

〔步驟 6 〕 履帶 的 塗裝

履帶的塗裝使用AMMO MIG的塗料套組「輪胎&履帶」（A.MIG-7105）中的緞面黑（A.MIG-032）、橡膠&輪胎色（A.MIG-033）、履帶鏽色（A.MIG-034）、深履帶色（A.MIG-035）、灰塵色（A.MIG-072）、泥土色（A.MIG-073）。

塗裝履帶時要適時改變部分位置的色調。

AMMO MIG的塗料套組「輪胎&履帶」。

用於履帶塗裝的顏色。

〔步驟 7 〕 掉漆 處 理

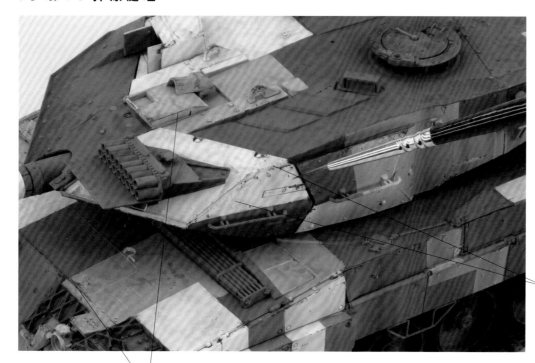

掉漆（表現塗料剝落的手法）使用AMMO MIG的塗料掉漆色（A.MIG-0044）。先用細筆或小片海綿沾取掉漆色，再畫到車體上來表現掉漆效果。

碎點狀的掉漆可以先用小片海綿沾取塗料，再輕輕點到車體上。

想要畫出明確顏色或剝落嚴重的地方，就用細筆仔細描繪。

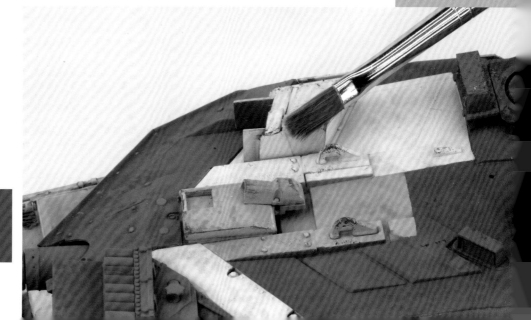

稜角部分的掉漆還能同時採用乾刷技巧。進行乾刷時為避免刷上過多塗料，請務必要在事前先用紙張等調整顏色狀態，再細心刷到車體上。

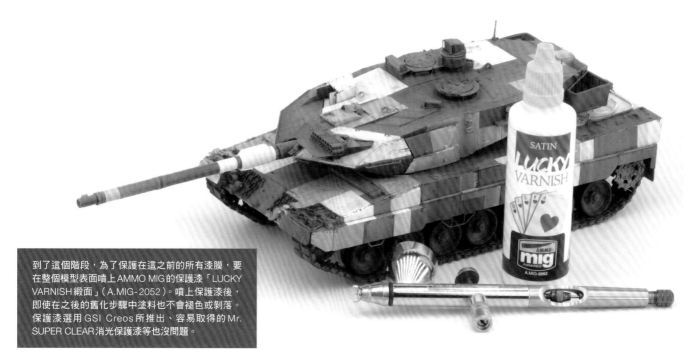

到了這個階段，為了保護在這之前的所有漆膜，要在整個模型表面噴上AMMO MIG的保護漆「LUCKY VARNISH緞面」（A.MIG-2052）。噴上保護漆後，即使在之後的舊化步驟中塗料也不會褪色或剝落。保護漆選用 GSI Creos 所推出、容易取得的 Mr. SUPER CLEAR 消光保護漆等也沒問題。

〔步驟 8〕 貼上水貼

①將套組內所附的水貼從膠紙上剪下需要的部分。
②將水貼周圍空白部分全部裁掉。

③在想要黏貼的位置塗上水貼軟化接著劑。
雖然製作範例中使用的是 AMMO MIG 的 DECAL SET 水貼接著劑（A.MIG-2029），不過選用 TAMIYA 的 MARK FIT（87102）或是 GSI Creos 的 Mr. MARK SOFTER（MS231）當然也能得到相同效果。

④將水貼泡到水中。
要小心泡水太久會使水貼上的膠水黏性減弱。由於不同水貼的泡水時間（以分秒為單位）不一樣，所以可以用不需要的水貼事先確認適當的泡水時間，這樣也能一併檢查水貼是否容易破損。

⑤貼上水貼後，將水貼表面進一步塗上軟化接著劑，使水貼更加密合。範例使用的是AMMO MIG的DECAL FIX水貼軟化劑（A.MIG-2030），不過使用 TAMIYA 或 GSI Creos 的產品也沒問題。
⑥待水貼乾燥後，為避免之後的漬洗刮傷水貼，要在水貼上噴緞面保護漆或消光保護漆等等來保護水貼表面。

〔步驟 9〕 進行漬洗

漬洗（上墨線）是種強調金屬板接縫或細小突起部件，讓作品完成時看起來更立體、美觀的有效方法。
雖然漬洗一般使用經過稀釋的暗色系琺瑯漆，但近年來發售了許多簡便好用的漬洗專用塗料，直接使用這些塗料會更方便。
範例使用 AMMO MIG 專用的「壓克力漬洗液」系列中的棕色漬洗液（適用深黃色）（A.MIG-0700）、履帶漬洗液（A.MIG-0702）、棕色漬洗液（適用沙色）（A.MIG-0707）、深色漬洗液（A.MIG-0708）、中度灰漬洗液（A.MIG-0710）、灰塵色漬洗液（A.MIG-0713）。

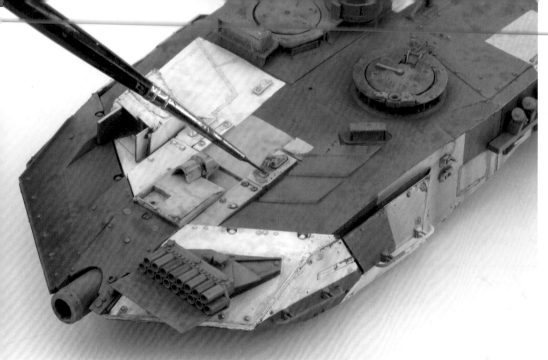

①細筆浸到漬洗液裡，然後讓漬洗液流進各項部件周圍、金屬板間隙及凹槽部分。
這裡的重點在於需要依照不同基底色或色調（是暗色還是亮色）來選用適當的漬洗顏色。照片中的基底色是米砂色，因此使用棕色漬洗液（適用沙色）等顏色比較明亮的漬洗液。

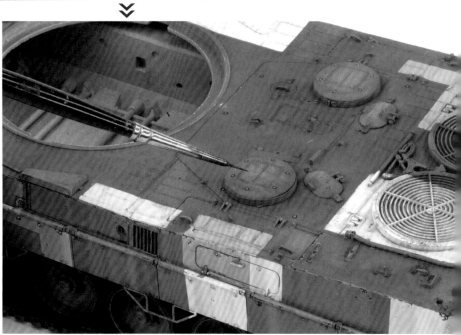

②就算是看來平坦的引擎室，周圍也有很多凹凸不平的槽、鑄造痕或是鉸鏈、固定器具等小型突起物，透過漬洗可以進一步襯托這些高低差與細節，使模型看起來更加立體寫實。
基底色為灰色的地方可用深色與中度灰混合後的漬洗液。

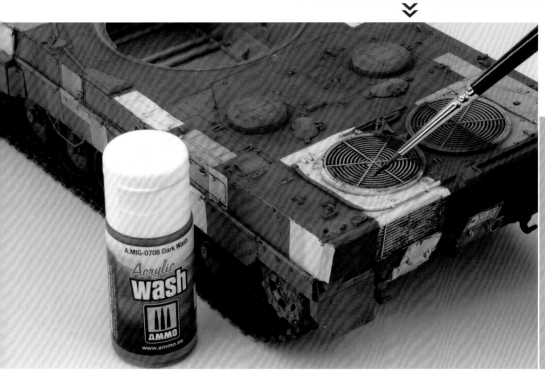

③有深度的引擎室進氣／排氣口等部分，我使用色調偏暗的深色漬洗液。

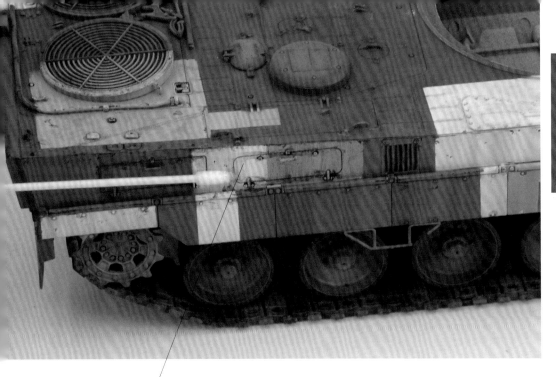

④當漬洗液開始乾燥後，就用泡過溶劑的畫筆或棉花棒，將多餘的漬洗液擦掉。
⑤因應不同的擦拭方法，還能做出各種輕微的髒污或陰影效果。
以車體側面為例，由上往下擦取可以擦出條紋狀的髒污表面。

由上往下擦取可以在為凹槽、縫隙做漬洗的同時，還擦出上下條紋狀的汙垢。

⑥履帶的漬洗當然就是用履帶漬洗液。漬洗後履帶板的突起或是橡膠塊等細節都會變得更為立體。

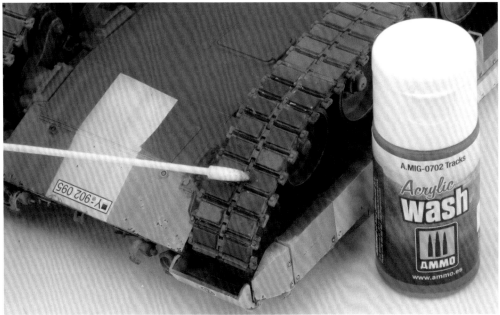

A.MIG-0702 Tracks

Acrylic
wash

AMMO
www.ammo.es

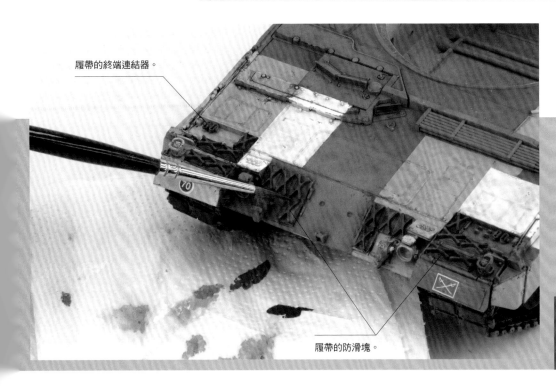

履帶的終端連結器。

履帶的防滑塊。

⑦裝在車體前方的履帶防滑塊或終端連結器等處，用淺鏽色漬洗液（A.MIG-1004）來表現生鏽的質感。

（步驟10）隨車工具／車外裝備的塗裝

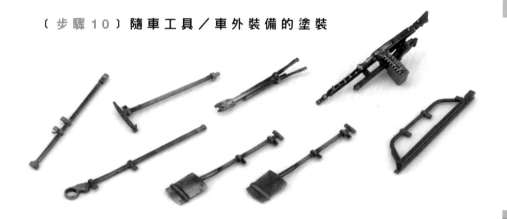

不只是豹2，德國戰車皆以多樣的隨車工具及車外裝備聞名。這些小東西的塗裝是製作德國戰車模型時很重要的環節。
如照片上的這些小零件，都要做出金屬及木頭的寫實質感（色調變化、掉漆以及金屬刮傷、生鏽等效果）。

雖然製作範例中使用的是 AMMO MIG 的塗料套組「WWII德軍工具配色組」（A.MIG-7179），但已經習慣使用 GSI Creos 的 Mr. COLOR 系列或 TAMIYA COLOR 系列的人選用自己熟悉的塗料即可。

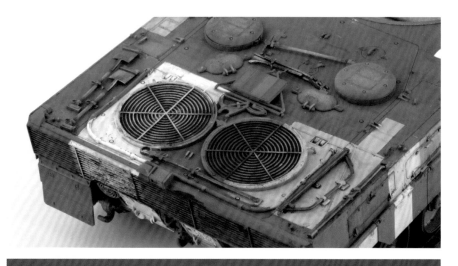

後視鏡的鏡面用 MOLOTOW 推出的液態鉻鏡面麥克筆。玻璃／鏡面一直都是難以做出真實質感的部分。

隨車工具的黏合使用白膠（用點的），是因為一般的接著劑可能會弄髒車體的塗裝（例如塗料溶解或泛出光澤等等）。如果發生這類問題，就為固定器具等黏合處重新上色（重新塗裝或上墨線）。

（步驟11）加上塵土（泥土、砂石等髒汙）效果

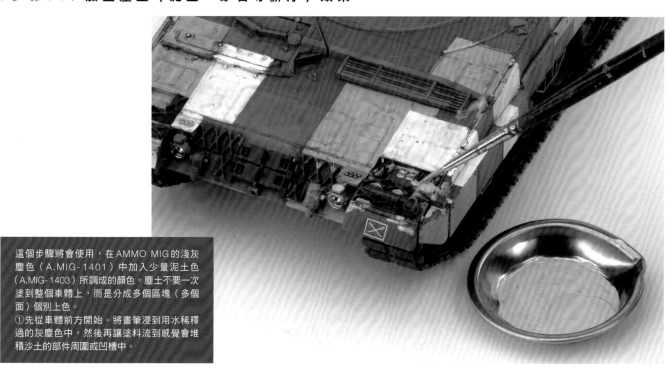

這個步驟將會使用，在 AMMO MIG 的淺灰塵色（A.MIG-1401）中加入少量泥土色（A.MIG-1403）所調成的顏色。塵土不要一次塗到整個車體上，而是分成多個區塊（多個面）個別上色。
①先從車體前方開始。將畫筆浸到用水稀釋過的灰塵色中，然後再讓塗料流到感覺會堆積沙土的部件周圍或凹槽中。

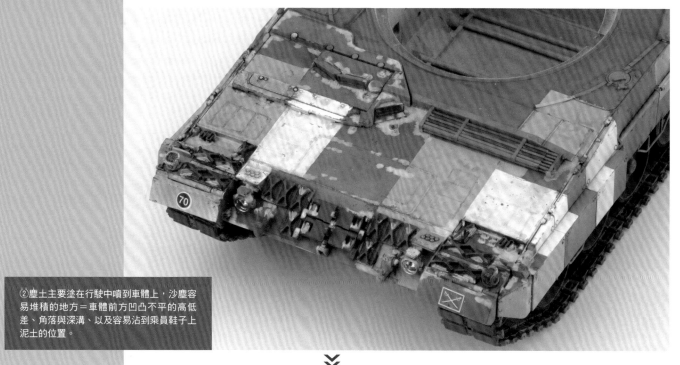

②塵土主要塗在行駛中噴到車體上，沙塵容易堆積的地方＝車體前方凹凸不平的高低差、角落與深溝、以及容易沾到乘員鞋子上泥土的位置。

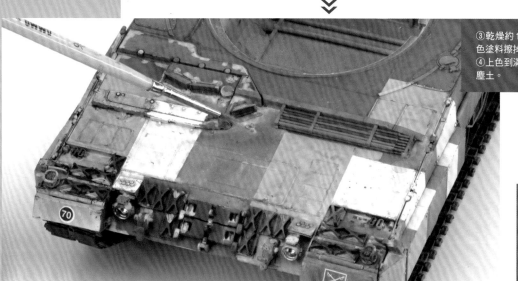

③乾燥約10分鐘後，用畫筆將多餘的灰塵色塗料擦掉。
④上色到滿意後，再繼續為下一個區塊塗上塵土。

這是車體後方完成塵土上色的引擎室。引擎室有很多微小的高低差，容易堆積砂石泥土，而且這裡同時也是乘員或整備兵頻繁走動的位置，附著在腳上鞋子的泥沙也會弄髒這個區塊，塗裝時可多加留意。

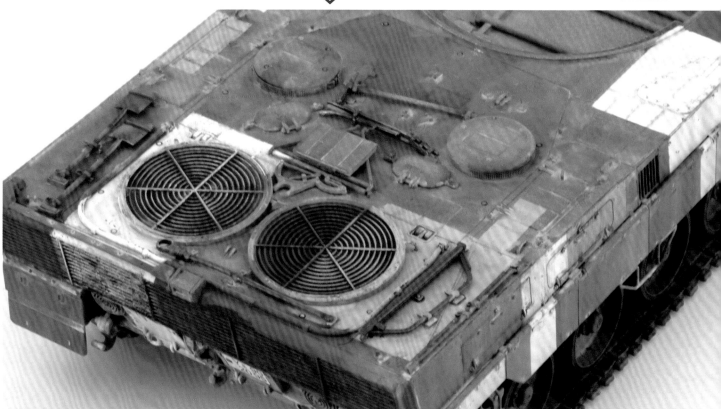

（步驟12） 進行乾刷

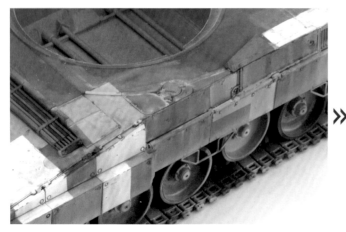

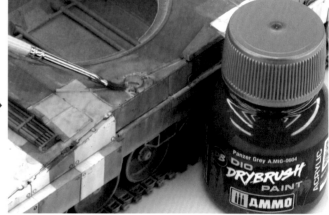

想要突顯細節及各處部件的立體感，乾刷也是很有效的方法，不過要注意太過頭反而會降低真實感。上方照片是乾刷前的狀態。

乾刷最常使用的塗料是琺瑯漆，不過這裡選用AMMO MIG專用「乾刷液系列」的裝甲灰（A.MIG-0604）。上方照片是用筆毛粗糙的平筆沾取乾刷液後，正在對注油口進行乾刷的樣子。

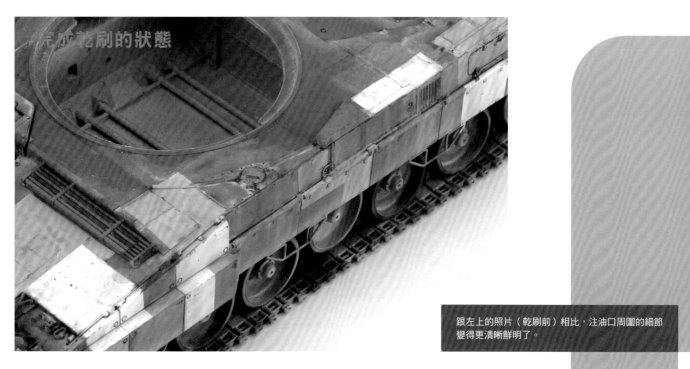

完成乾刷的狀態

跟左上的照片（乾刷前）相比，注油口周圍的細節變得更清晰鮮明了。

接著也對路輪進行乾刷。

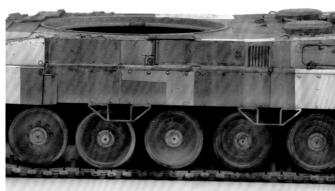

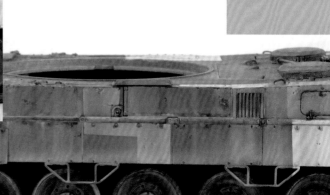

乾刷後路輪的橡膠圈邊緣、內側的固定插銷、輪轂蓋等細節也更為立體了。

〔步驟13〕追加貨物

考量到模型的美觀程度，我還想在砲塔後方的置物箱中堆進貨物。畢竟這款戰車是「城市迷彩」，我還從副廠的配件中選了儲油桶、圓筒形容器以及交通錐。

然後再追加逐漸成為近年軍用車輛必備品的偽裝網。這裡使用AFV CLUB發售的「偽裝網（沙漠黃）」（產品編號AC35019）。

①由於德國聯邦國防軍使用的是橄欖綠的偽裝網，因此整張網都噴上AMMO MIG的橄欖綠（A.MIG-926）。

②剪裁偽裝網以符合置物箱的大小。

③部分位置點上白膠，然後黏到置物箱上。

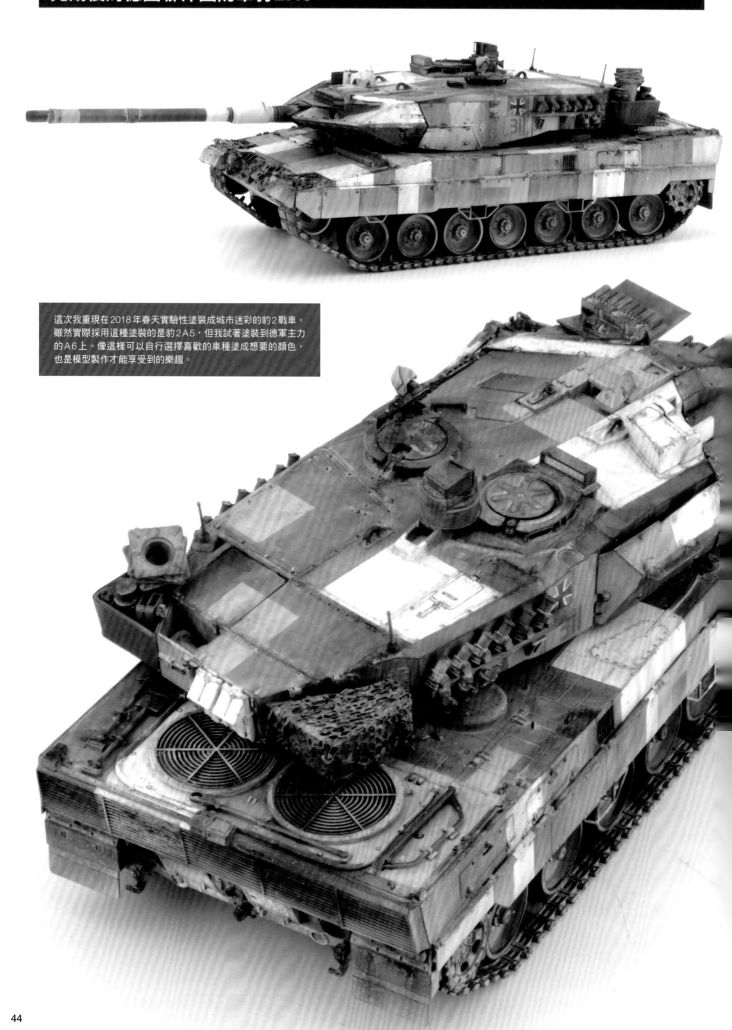

完成後的德國聯邦國防軍豹2A6

這次我重現在2018年春天實驗性塗裝成城市迷彩的豹2戰車。雖然實際採用這種塗裝的是豹2A5，但我試著塗裝到德軍主力的A6上。像這樣可以自行選擇喜歡的車種塗成想要的顏色，也是模型製作才能享受到的樂趣。

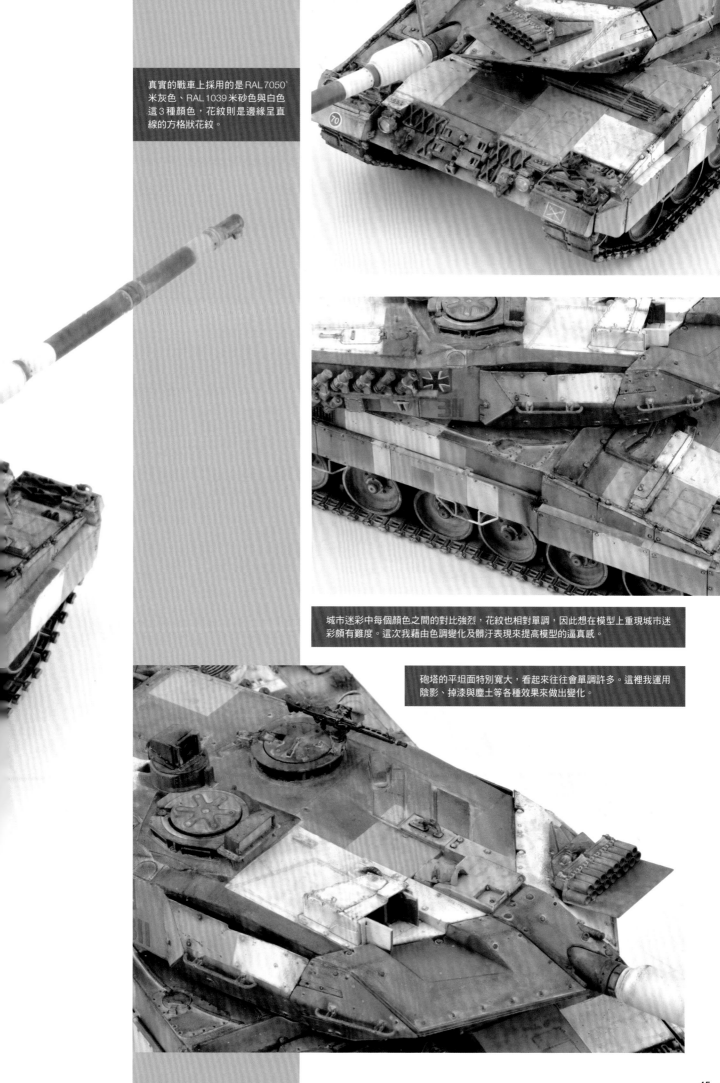

真實的戰車上採用的是RAL 7050 米灰色、RAL 1039米砂色與白色這3種顏色,花紋則是邊緣呈直線的方格狀花紋。

城市迷彩中每個顏色之間的對比強烈,花紋也相對單調,因此想在模型上重現城市迷彩頗有難度。這次我藉由色調變化及髒汙表現來提高模型的逼真感。

砲塔的平坦面特別寬大,看起來往往會單調許多。這裡我運用陰影、掉漆與塵土等各種效果來做出變化。

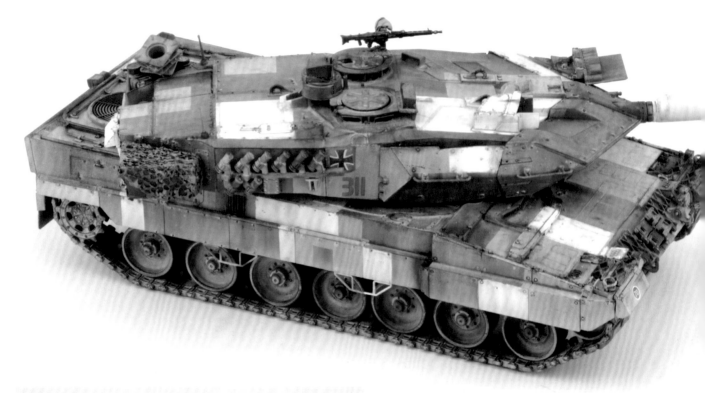

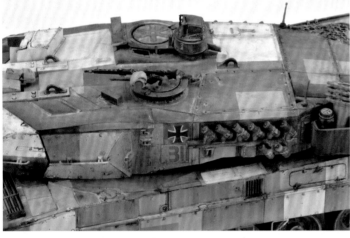

砲塔側面用水貼重現國籍標誌與車輛編號。若要使用水貼,不僅要防止水貼產生白化(空白部分發白的現象),還要讓塗裝面的色調與光澤保持均勻,此外標誌上也要經過髒汙與掉漆處理,看起來才會寫實。

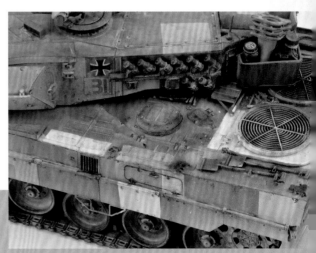

砲塔右後方的置物箱堆了近年軍用車輛的必備品「偽裝網」。最近這種第三方的零件越來越豐富多樣,推薦各位可多多利用這些零件,提高完成品的華麗感與精緻度。

固定在引擎室上的隨車工具也是提升完成品美觀的重點之一。如何透過塗裝&舊化呈現金屬與木頭部分的細膩質感是製作時的關鍵所在。

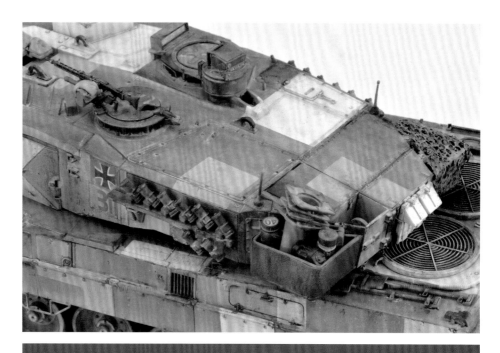

因為是採用「城市迷彩」的戰車，所以砲塔左後方的置物箱放進儲油桶、圓筒形容器以及交通錐，讓戰車看起來更有真實感。

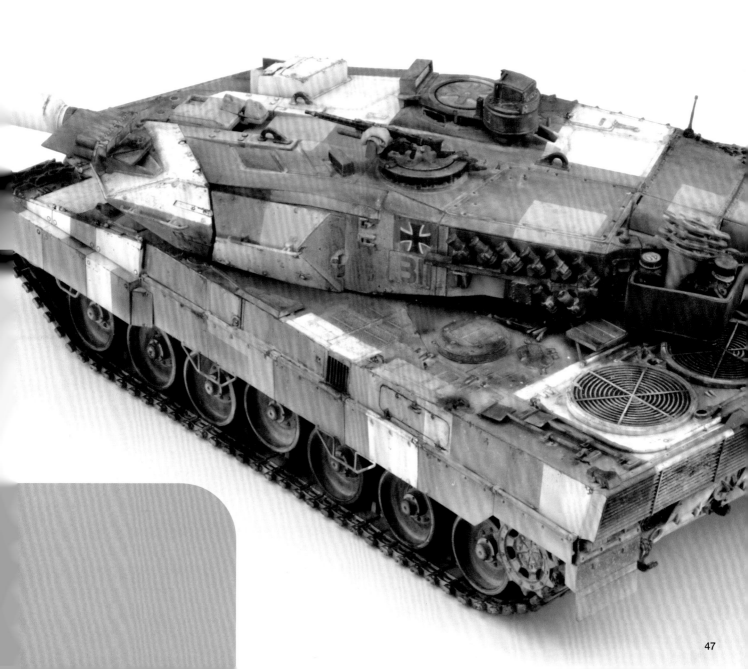

逼真重現以色列國防軍特殊的IDF西奈灰

MERKAVA
MK.2D

以色列陸軍戰車

—— 梅卡瓦Mk.2D ——

以色列國防軍的車輛塗裝採用一種稱為IDF西奈灰的沙色系顏色。雖然都稱為IDF西奈灰，但不同年代的色調不一，因為其顏色本身相當獨特，即使是同一時期、同一車種也會隨攝影狀況（天氣、時間帶、光線明暗等等條件）而有不同的觀感，想從實車照片裡掌握準確的色調頗為困難。在這次範例中，我重現的是梅卡瓦戰車投入部隊的1980年代後，灰色感比較強烈的IDF西奈灰。此處介紹的塗裝＆舊化技法也能應用在馬戈其戰車等其他以色列國防軍的車輛。

梅卡瓦Mk.2D（產品編號TKO2133）
●TAKOM 1/35　●7150日圓　●塑膠套組

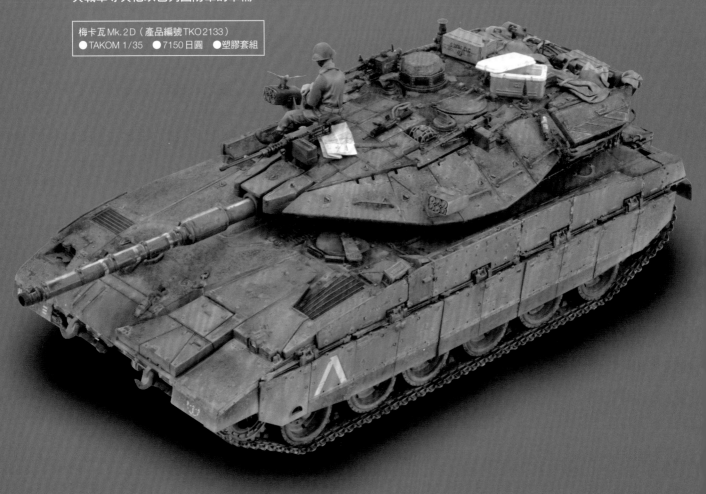

梅卡瓦戰車是怎樣的戰車？

　以色列及其周邊地域有許多沙漠和丘陵地形，可以說非常適合運用戰車的地方。梅卡瓦戰車是從1948年以色列建國以來與周遭阿拉伯國家多次衝突＝1948

年、1956年、1967年、1973年，4次以阿戰爭的教訓中催生而出的以色列國產主力戰車。

　當年以色列的技師們在設計新型的梅卡瓦戰車時，將人員的生存能力視為首要考量，接著才是火力與機動力。梅卡

瓦從1978年開始生產，隔年1979年投入部隊服役。接續最初的量產型梅卡瓦Mk.1，1983年4月起則開始運用改良型的Mk.2。梅卡瓦Mk.2的主要武裝為L7型105公釐戰車砲，副武裝則配備FN MAG 7.62公釐機槍，基本上與梅卡瓦

Mk.1幾乎無異,不過這次反映了前一年黎巴嫩戰爭的經驗,在砲塔上增設裝甲以應對城市戰及低強度作戰,並將原本安裝在砲塔外部的60公釐迫擊砲移進砲塔,改為可再次裝填的內建式迫擊砲。

Mk.2歷經Mk.2A、Mk.2B等改良型號,1990年代後期砲塔全面配置模組化裝甲(遭受損傷也能輕易更換的設計),防護力獲得進一步提升的Mk.2D也開始投入部隊。在Mk.2以後,以色列國防軍仍持續改進並研發新型梅卡瓦戰車,現在成為主力的是配備120公釐戰車砲、車體與砲塔也採用新設計的Mk.3與Mk.4。

在以色列發動的2006年黎巴嫩戰爭中,其對手黎巴嫩真主黨發射了1000多枚反戰車飛彈。以軍派出的梅卡瓦Mk.2、Mk.3與Mk.4中,據統計共計有52輛被真主黨的反戰車飛彈擊中,其中有22輛被貫穿裝甲,之中又有5輛被完全擊毀。在以色列軍方的紀錄裡,以軍戰車每輛平均的乘員陣亡數從第4次以阿戰爭的2人、1982年黎巴嫩戰爭投入梅卡瓦後的1.5人,到了2006年與真主黨的戰鬥更是下降到只有1人。儘管敵方使用的反戰車兵器日益強大,乘員損失卻反而逐年減少,這或許可以說是梅卡瓦防護性能之高的最佳證明。

製作梅卡瓦Mk.2D

2020年發售的TAKOM 1/35梅卡瓦Mk.2D,不僅細節完美再現,零件的密合度也很棒,而且組裝說明書還淺顯易懂,其品質優秀到令人驚嘆不已。要說幾乎100%精準還原了梅卡瓦Mk.2D也絕不為過。

這款套組的履帶是組裝方便的塑膠製「Link & Length快拼式履帶」(由連結好的履帶及1塊履帶板組成),此外套組還附上可以準確重現各處細節的蝕刻片零件,只要按照說明書指示進行組裝,任何人都能毫無滯礙地順利組裝完成。

雖然直接組好也沒問題,不過在這次製作範例中為了讓戰車的表面看起來更逼真,我會使用VMS Products出品的防滑質感表現劑「HULL TEX」來重現砲塔/車體上的防滑塗層。

以軍車輛的獨特沙漠色

塗裝前如往常般先噴上底漆補土,檢查模型表面是否有刮傷或灰塵。為還原車體上色調獨特的IDF西奈灰,這裡使用AMMO MIG的「以色列國防軍戰車套漆組」;不僅為西奈灰做出明暗不同的色調變化,之後也會藉由掉漆、塵土、漬洗等技巧做出各處的髒汙表現。

關於組裝時的要訣以及塗裝、舊化的步驟,以下我將輔以照片進行詳細解說。

組裝／加工的重點

履帶的組裝

這款塑膠製的履帶是組裝簡便的「Link & Length快拼式履帶」(由部分已連結好的履帶及1塊履帶板組成)。

①在製作範例中,以履帶零件裡最長的上部零件為起點開始組裝。附在套組內的黑色零件是用來組裝履帶。

②上部零件接上從誘導輪到第1路輪、驅動輪到第6路輪的履帶。

③最後黏合下部零件。在接著劑完全乾燥前都還可以進行微調。若是產生空隙,就將空隙調整到會被前擋泥板及側裙遮住的位置。

黏貼蝕刻片

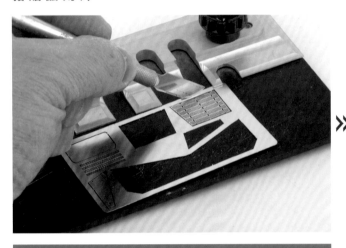

①裁切蝕刻片時為避免蝕刻片變形，要先將其放在堅硬的墊子上，再用鋒利的美工刀割下來。如果有類似照片裡這類蝕刻片專用的工具會更加方便。

②修整切下來的蝕刻片，再輕輕打磨背面以便塗料或接著劑能夠附著得更牢固。

③將AMMO MIG的超級黏膠點在想要黏貼的位置。由於這款接著劑硬化時間較長，黏合後還能微調位置。

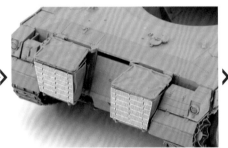

④黏貼蝕刻片。如果使用的是一般的瞬間膠，黏合後就很難調整位置了，因此黏合前請務必要仔細對好位置。

砲塔後方的置物架黏合蝕刻片底板零件的狀態。黏合時要多加注意蝕刻片上的小孔或凹槽不要被接著劑填滿了。

補 土 修 補 ／ 砂 紙 磨 整

用補土及砂紙修補、打磨是組裝作業基本中的基本。照片裡像砲管等零件的接合處產生縫隙時，就要利用補土來修補。

①使用前端細扁的刮刀等工具將補土塗進零件的縫隙間。如果像這個砲管零件般上面還有微小的突起或凹槽，就得小心不要讓補土沾到這些凹凸不平的地方。

②待補土完全乾燥後，用砂紙打磨到光滑均勻。如果發現補土有收縮（凹陷）的情形，就再次重複填補→砂紙打磨的步驟。
用砂紙打磨時要小心不要刮到周圍的突起或紋路等等。

完成組裝的梅卡瓦Mk.2D

TAKOM 1/35比例的梅卡瓦Mk.2D是品質非常優秀的模型套組，不僅細節還原度高，零件的咬合也絲毫沒有問題。履帶採用組裝容易的塑膠製「Link & Length快拼式履帶」，套組內也附有蝕刻片零件，只要遵照說明書指示組裝，任何人都能順利組裝好完美的梅卡瓦Mk.2D。在製作範例中我多做的加工，只有追加防滑塗層，並將把手替換成銅線而已。

表面追加防滑塗層

近年的戰車為了乘員上下車的安全，會在車體、砲塔頂部或是傾斜部分加上粗糙的顆粒狀防滑塗層。因此，這次我決定將此重現在範例中。那麼該怎麼加工才好呢？我廣泛搜集並測試了各種材料。這裡準備的有AMMO MIG防滑質感表現劑「1/35比例用防滑塗層」的沙色（A.MIG-2033）與黑色（A.MIG-2034）、VMS Products推出的各種「HULL TEX」產品、以及TAMIYA的「情境表現塗料」淺沙色沙粒（87110）等等。

《首先來測試各種材料》

①先從AMMO MIG的「1/35比例用防滑塗層」沙色（A.MIG-2033）與黑色（A.MIG-2034）開始測試。

塗上1/35比例用防滑塗層。

點上AMMO MIG的遮蓋液。

塗上TAMIYA的情境表現塗料。

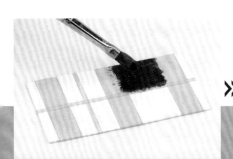

②將混合了「1/35比例用防滑塗層」沙色與黑色的塗料塗到塑膠板上試看看。之所以貼上遮蓋膠帶是為了確認能否對金屬板間隙或焊接痕跡進行遮蓋。

③接下來為了確認是否能夠重現防滑塗層中沒有塗到的細小部分，我將AMMO MIG的遮蓋液（A.MIG-2032）點在塑膠板上。

④接下來為了測試，也將TAMIYA的「情境表現塗料」淺沙色沙粒塗到塑膠板上。

⑤除了平坦面外，為了確認比較立體的位置是否也能重現塗層質感，我準備了黏上廢棄零件的塑膠板。

⑥再來是測試 VMS Products的「HULL TEX」。一開始先在測試用塑膠板上塗「HULL TEX」的膠水。

⑦然後再將「HULL TEX」的塗料（粉末狀）均勻噴上薄薄的一層蓋過表面。

⑧膠水乾燥後，再等到粉末完全黏緊牢固。

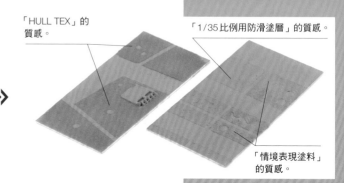

「HULL TEX」的質感。

「1/35比例用防滑塗層」的質感。

「情境表現塗料」的質感。

⑨測試後的塑膠板噴上一層底漆補土以便確認各種材料的質感。

《接著正式在模型表面塗上防滑塗層》

②接著使用遮蓋膠帶將金屬板的間隙或是焊接的痕跡遮住。

像這些細小的突起與細節都要好好保護起來。

經過測試後，決定採用最能還原防滑塗層的「HULL TEX」材料。
①為了保護螺栓、把手、鉸鏈等等不被防滑塗層噴到，要先塗上 AMMO MIG 的遮蓋液。使用 GSI Creos 的「Mr.遮蓋液」等等也能得到相同效果。

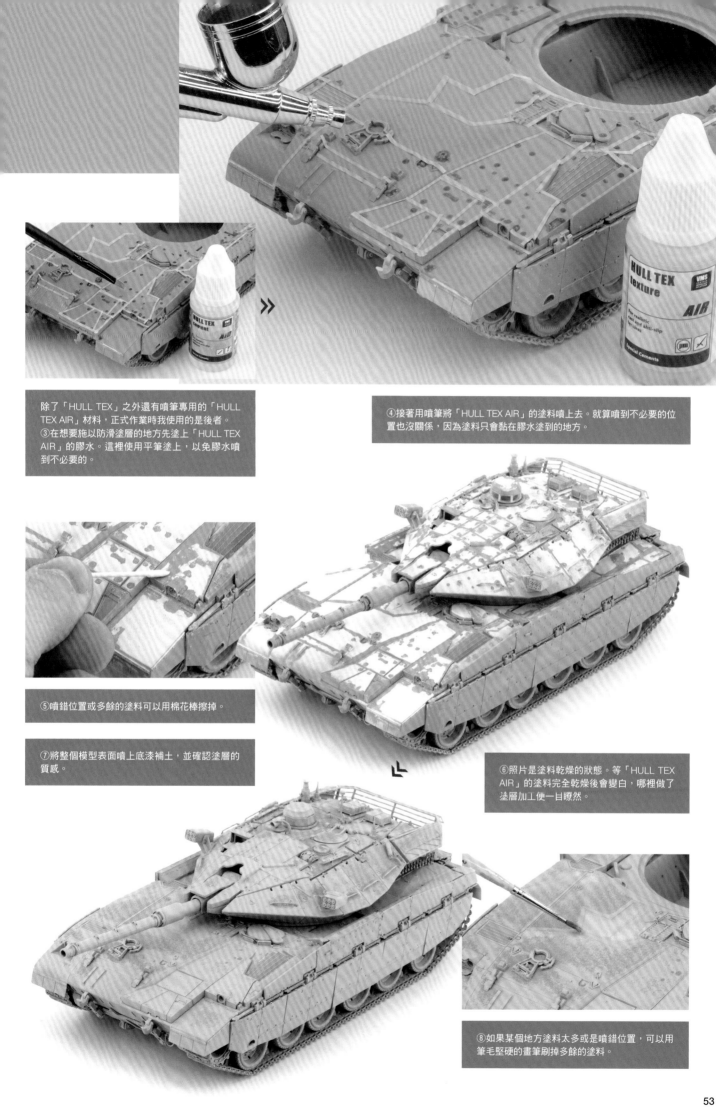

除了「HULL TEX」之外還有噴筆專用的「HULL TEX AIR」材料，正式作業時我使用的是後者。
③在想要施以防滑塗層的地方先塗上「HULL TEX AIR」的膠水。這裡使用平筆塗上，以免膠水噴到不必要的。

④接著用噴筆將「HULL TEX AIR」的塗料噴上去。就算噴到不必要的位置也沒關係，因為塗料只會黏在膠水塗到的地方。

⑤噴錯位置或多餘的塗料可以用棉花棒擦掉。

⑦將整個模型表面噴上底漆補土，並確認塗層的質感。

⑥照片是塗料乾燥的狀態。等「HULL TEX AIR」的塗料完全乾燥後會變白，哪裡做了塗層加工便一目瞭然。

⑧如果某個地方塗料太多或是噴錯位置，可以用筆毛堅硬的畫筆刷掉多餘的塗料。

塗裝與舊化

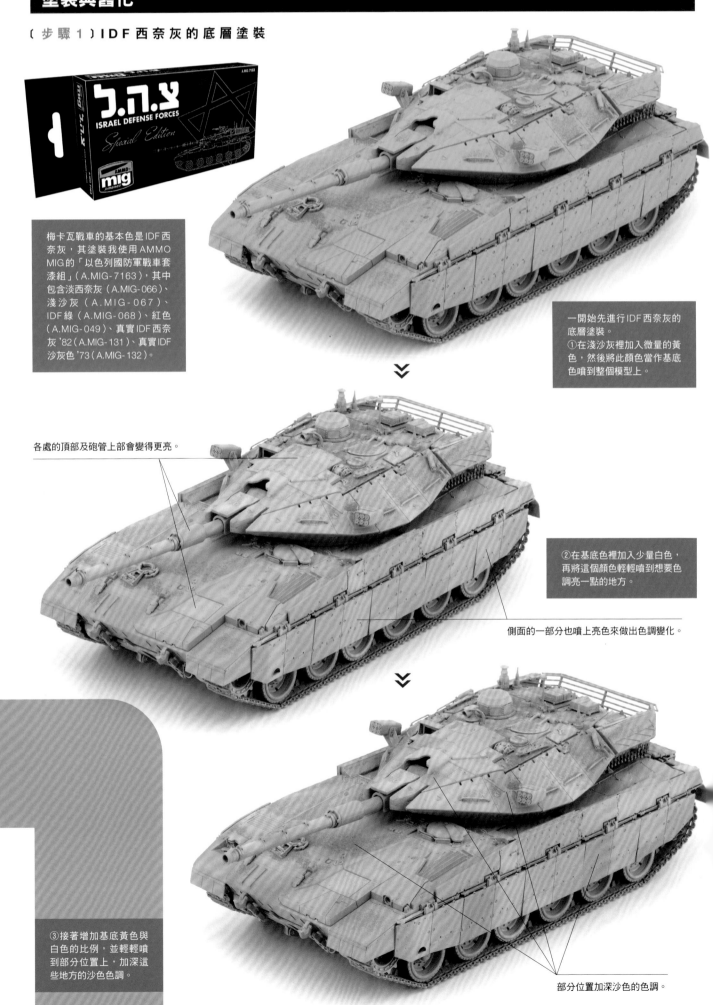

（步驟1）IDF西奈灰的底層塗裝

梅卡瓦戰車的基本色是IDF西奈灰，其塗裝我使用AMMO MIG的「以色列國防軍戰車套漆組」（A.MIG-7163），其中包含淡西奈灰（A.MIG-066）、淺沙灰（A.MIG-067）、IDF綠（A.MIG-068）、紅色（A.MIG-049）、真實IDF西奈灰 '82（A.MIG-131）、真實IDF沙灰色 '73（A.MIG-132）。

一開始先進行IDF西奈灰的底層塗裝。
①在淺沙灰裡加入微量的黃色，然後將此顏色當作基底色噴到整個模型上。

各處的頂部及砲管上部會變得更亮。

②在基底色裡加入少量白色，再將這個顏色輕輕噴到想要色調亮一點的地方。

側面的一部分也噴上亮色來做出色調變化。

③接著增加基底黃色與白色的比例，並輕輕噴到部分位置上，加深這些地方的沙色色調。

部分位置加深沙色的色調。

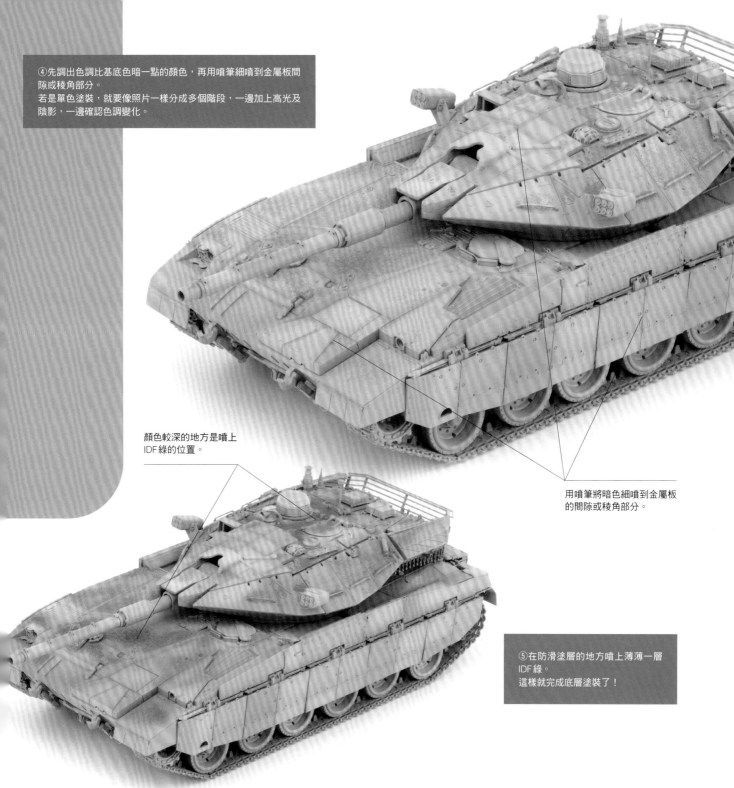

④先調出色調比基底色暗一點的顏色，再用噴筆細噴到金屬板間隙或稜角部分。
若是單色塗裝，就要像照片一樣分成多個階段，一邊加上高光及陰影，一邊確認色調變化。

顏色較深的地方是噴上IDF綠的位置。

用噴筆將暗色細噴到金屬板的間隙或稜角部分。

⑤在防滑塗層的地方噴上薄薄一層IDF綠。
這樣就完成底層塗裝了！

〔步驟2〕透過「髮膠掉漆法」完成基本塗裝

接下來在底層塗裝上透過「髮膠掉漆法」來重現IDF西奈灰的基本塗裝。在此次步驟裡選用能夠輕易完成「髮膠掉漆法」的AMMO MIG「重度掉漆效果液」（A.MIG-2011）。
①不需塗上掉漆效果液的地方用遮蓋膠帶保護起來。

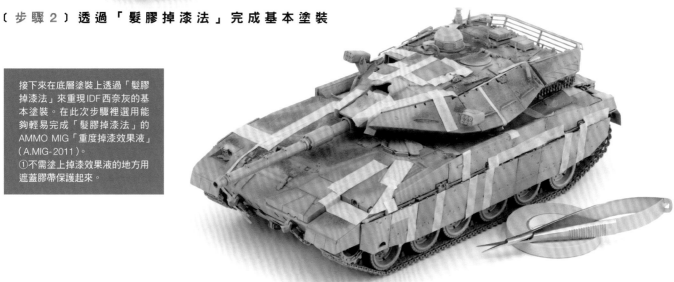

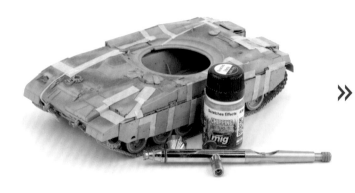
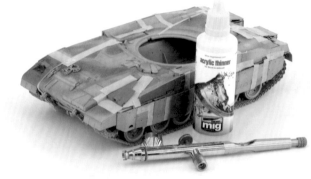

②使用噴筆噴上掉漆效果液。掉漆處理不要一次就做好，而是將整個模型分成數個區塊個別進行。

③待掉漆效果液乾燥後，再用噴筆噴上用溶劑稀釋（40%左右）過的IDF綠。

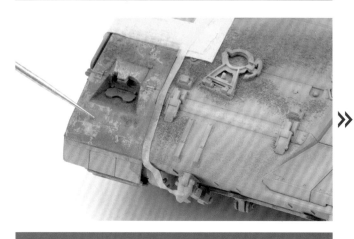
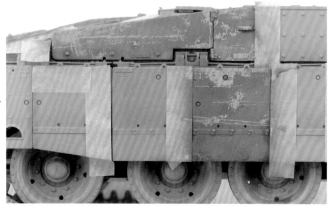

④等塗料也乾燥後，就在想做出掉漆效果的位置用牙籤等尖銳物體刮掉塗料。

⑤結束車體前方的作業後，接著以同樣方式完成車體側面的掉漆處理。

完成基本塗裝

透過「髮膠掉漆法」做好上層塗料的掉漆處理，就完成梅卡瓦戰車的IDF西奈灰基本塗裝了。在這之後是髒汙表現等各項舊化作業。

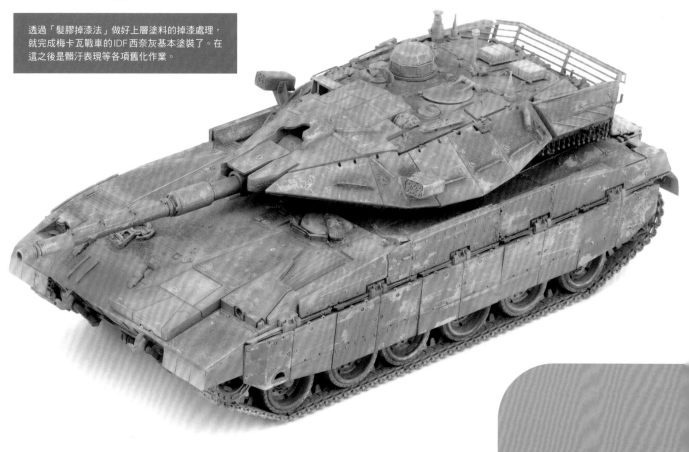

使用細筆在把手、握柄或突起物的上面以及部分稜角，塗上比基底色更明亮的IDF西奈灰來追加高光。

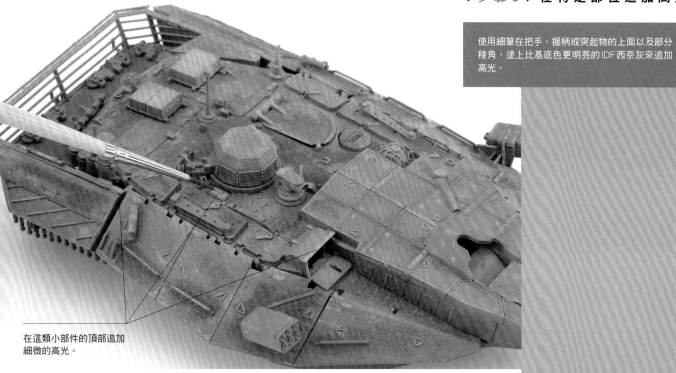

在這類小部件的頂部追加細微的高光。

〔步驟4〕掉漆處理

雖說是現役戰車，但梅卡瓦是實際頻繁出入戰場的車種，因此我加上比較嚴重的掉漆效果。
①平面的邊緣稜角或突起部分的銳角等處使用AMMO MIG「乾刷液系列」的掉漆色（A.MIG-0618）。先用筆毛粗糙的平筆沾取乾刷液，再用乾刷的技巧刷上顏色。進行乾刷前一定要將畫筆沾附的乾刷液盡量擠乾，而且只要在特定位置乾刷就好，避免刷過頭。

Chipping A.MIG-0618
DB DIO DRYBRUSH PAINT
ACRYLIC
AMMO

若能在前一步驟呈現的塗料剝落處（亮色部分）內側畫上掉漆色，那麼看起來會更具寫實感（有深度差異的刮傷）。

②形狀複雜的掉漆部分可以用細筆沾取AMMO MIG的掉漆色（A.MIG-044）仔細畫上去。

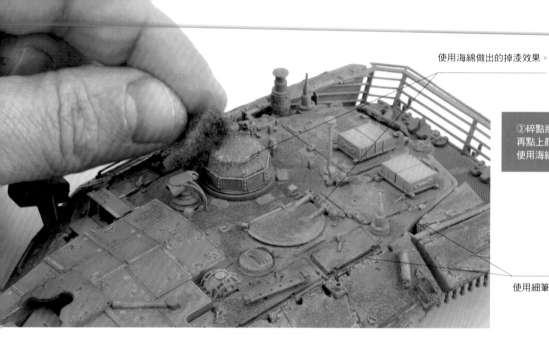

使用海綿做出的掉漆效果。

③碎點狀的細小掉漆可以用小片海綿沾取塗料再點上顏色。
使用海綿時同樣要把沾取的塗料盡量擠掉。

使用細筆做出的掉漆效果。

〔步驟5〕側裙／履帶周圍的塗裝

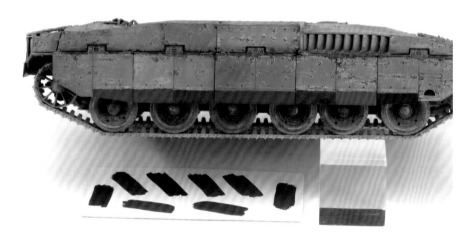

側裙下緣的橡膠部分使用AMMO MIG套漆組「輪胎&履帶」（A.MIG-7015）中的緞面黑（A.MIG-032）與橡膠&輪胎色（A.MIG-033）所調出的顏色來進行塗裝。
①首先調合明暗色調相異的數種顏色，在塗裝不同部位時都要改用不同色調。

在新塗裝好的側裙橡膠部分做出髒汙表現。
②先將橡膠部分的周圍遮蓋起來。
③接著抵住AMMO MIG的特效遮噴板（A.MIG-8035），再用噴筆噴上薄薄一層AMMO MIG「Shader系列」的灰燼黑（A.MIG-0858）、星艦汙漬（A.MIG-0855）與汙垢（A.MIG-0853）來呈現出橡膠上的髒汙。

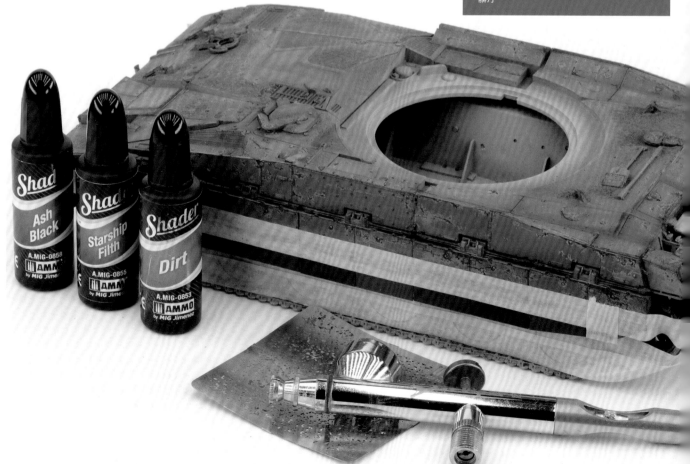

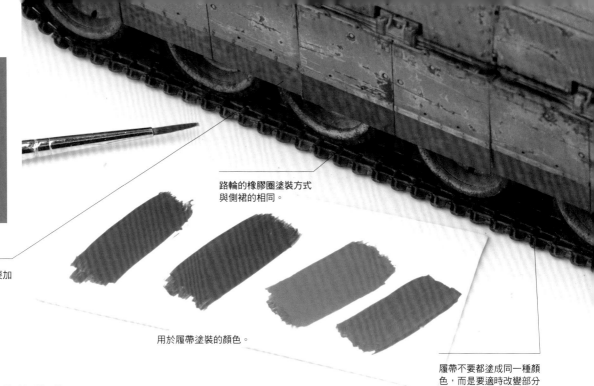

④路輪的橡膠圈部分也一併使用與側裙橡膠同樣的塗料。
⑤履帶的塗裝使用「輪胎＆履帶」套漆組中的履帶鏽色（A.MIG-034）與深履帶色（A.MIG-035）。將這2種顏色混在一起，準備多種不同的明暗色調，並在每塊履帶板塗上不同的顏色。

路輪的橡膠圈塗裝方式與側裙的相同。

側裙下緣的橡膠部分也要加上髒汙。

用於履帶塗裝的顏色。

履帶不要都塗成同一種顏色，而是要適時改變部分履帶板的色調。

〔步驟6〕各項部件的塗裝

《車體後方的收納籃》

① 收納籃（還是最初的沙色）的後方面板塗裝成明亮的生鏽色。

上方帆布蓋則要運用到「B&W」技法塗裝。
②周圍要仔細做好遮蓋以免沾到其他顏色。

③一開始先用噴筆噴上消光黑。

④接著在凹陷部分噴上薄薄一層深灰色，至少讓下層的黑色還能隱約看見。

⑤突起來的部分則輕輕噴上明亮的淺灰色做出高光。

⑥保留下層「B&W」塗裝還能隱約看見，並將整個表面噴上薄薄一層卡其綠。

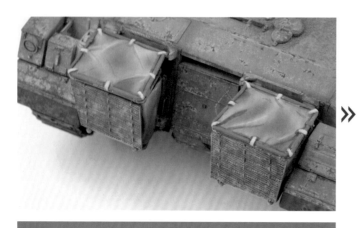 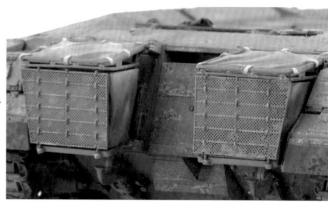

⑦上方的固定繩用淺牛皮色＋白色進行塗裝。凹凸不平的部分用深卡其綠描繪輪廓。

⑧後方面板使用「髮膠掉漆法」；在底層的鏽色上噴上掉漆效果液，然後再噴上IDF西奈灰。塗料乾燥後刮掉一部分的灰色。

《排氣口／通風口的塗裝》

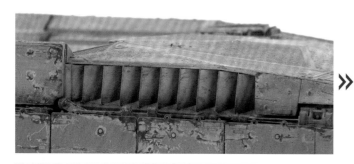 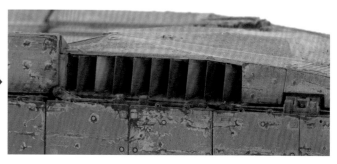

觀察實車照片可以發現引擎的排氣口多因為煤灰或生鏽而呈現焦茶色的髒汙。照片為引擎排氣口到此階段的塗裝。

①首先為了表現煤灰，將內部的排氣導風板塗裝成深灰色。這裡同樣每塊板子都要變換塗裝的色調。

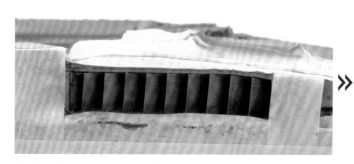 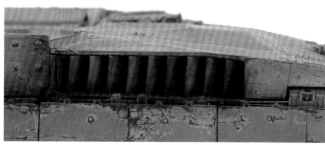

②周圍進行遮蓋以免噴到其他顏色。
③在AMMO MIG「Shader系列」的淺鏽色（A.MIG-0851）裡混進少量黑色與紅色，然後再用噴筆輕輕噴到排氣口來表現生鏽質感。

④最後在噴上薄薄一層AMMO MIG「Shader系列」的灰燼黑（A.MIG-0858）完成排氣口的塗裝。

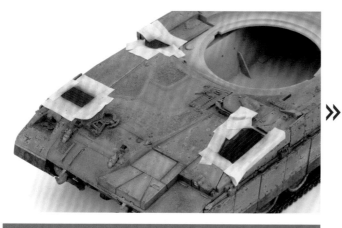 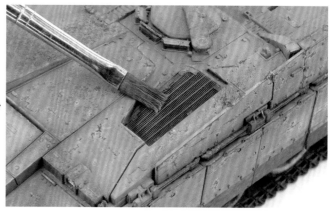

⑤車體上方的通風口周圍也同樣進行遮蓋，以免噴到其他顏色。
⑥用噴筆噴上消光黑。

⑦用車體顏色的IDF西奈灰在通風口的上面進行乾刷。

〔步驟7〕重現戰術符號

《透過塗裝重現》

藉由筆塗重現的白色
戰術符號。

用在此處的掉漆色。

透過塗裝來重現砲管上的戰術符號。
①保留戰術符號的位置，其餘地方都貼上遮蓋膠帶。

②塗上消光白。
③乾燥後斯下遮蓋膠帶，並使用步驟3～4的掉漆色在
白色長帶上施加掉漆效果。

《透過水貼重現》

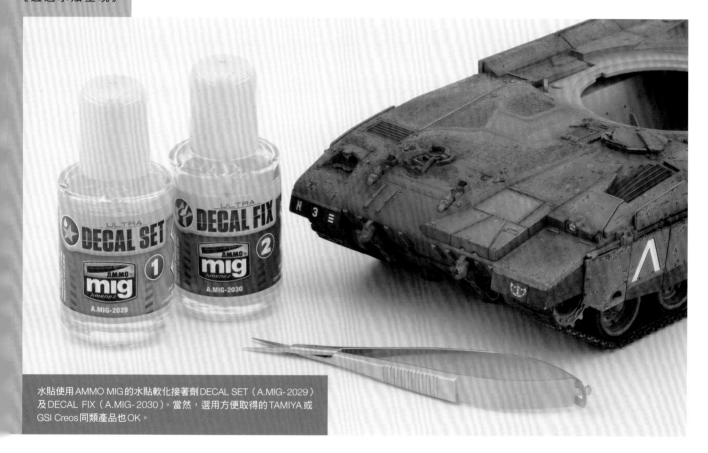

水貼使用AMMO MIG的水貼軟化接著劑DECAL SET（A.MIG-2029）
及DECAL FIX（A.MIG-2030）。當然，選用方便取得的TAMIYA或
GSI Creos同類產品也OK。

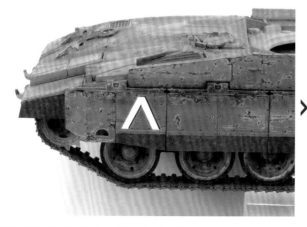

④用水貼重現側裙前方的戰術符號。

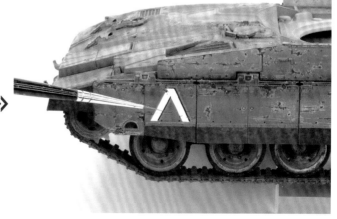

⑤跟砲管的符號一樣，在水貼上施加掉漆效果。

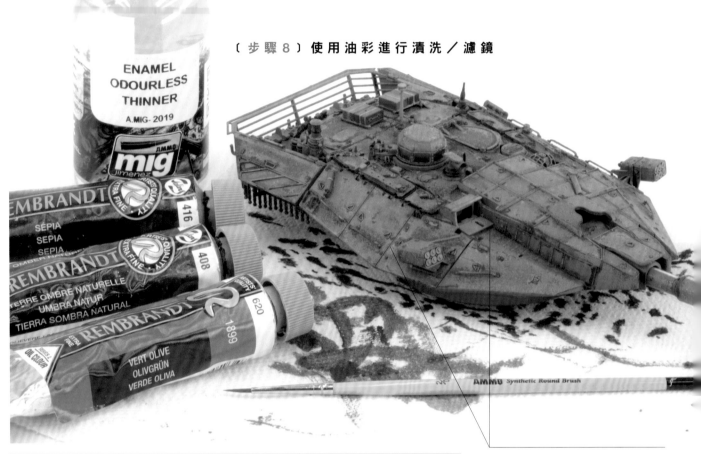

（步驟8）使用油彩進行漬洗／濾鏡

各個部件的周圍或金屬板的間隙畫上暗色。

漬洗是強調各項細部零件及縫隙等高低差，使外觀看起來更為挺立、厚實的最佳方法。在這次的製作範例中，我使用林布蘭油畫顏料的焦茶色、自然琥珀色、橄欖綠來進行漬洗。漬洗的具體方法請參照第14、37～38、81～82頁。

依據基底色選用顏色適當的油彩。

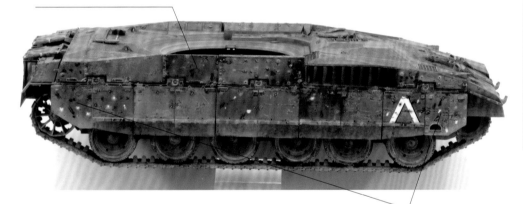

接著使用油彩來塗出濾鏡效果，做出色調變化並加上褪色及髒汙感。依據基底色選用顏色適當的油彩，在頂部或想要亮一點的位置（高光的地方）畫上亮色，然後在想要暗一點的地方畫上暗色。

（步驟9）貨物的加工與塗裝

明亮的地方點上較多的亮色油彩。

《使用市售零件》

我從手上的庫存零件裡揀選可以使用的貨物類零件。
①用「B＆W」技法進行底層塗裝。請參照第16～17頁。

②混合卡其色、淺牛皮色、橄欖綠等顏色，然後塗裝到各個零件上當作基底色。

③各個零件畫上陰影及高光，皮帶等細節也要仔細畫上顏色。

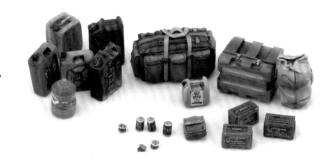

這些是可以當作梅卡瓦戰車貨物的小配件。別忘了這些小東西也跟車體一樣要加上色調變化及髒汙表現。

《自製貨物零件》

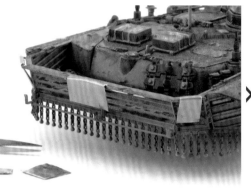

掛在砲塔後方貨物架的戰術面板是用金屬片自行加工製成的。

貨物類在黏合前先暫時放進貨物架，以此來決定最後的黏合位置。黏合使用白膠（用點的）。如果要用瞬間膠，黏合後就無法變更位置（塗料可能會剝落，或是接著劑沾黏到其他地方），必須謹慎小心。

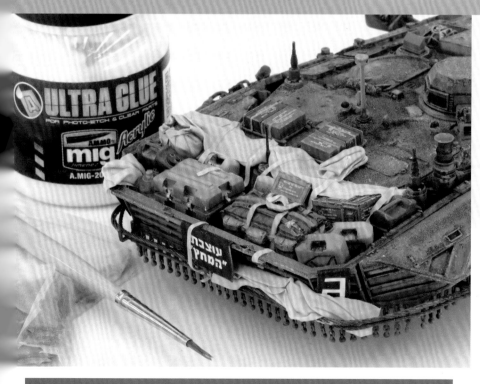

帆布、天幕或固定用的皮帶類都用AB補土自製。AB補土壓平到適合用在1/35模型的厚度，再裁切成想自製的帆布、天幕或皮帶等零件的尺寸。待補土乾燥後，用跟其他布包類相同的方法進行塗裝。製作與塗裝的方法請參照第17～18頁。

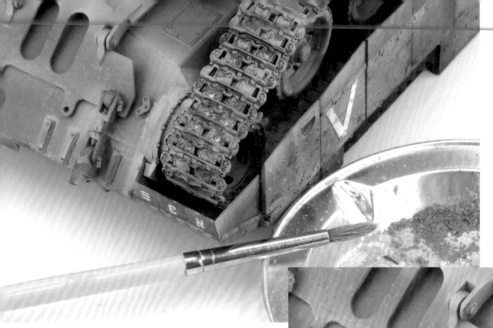

〔步驟10〕
履帶、路輪加上砂土及髒汙

附著在履帶周圍的砂土與髒汙當然要按照梅卡瓦戰車的活動環境來塗上適當的塗料。這裡我選用的是AMMO MIG推出的「以色列衝突舊化粉套組」（A.MIG-7454）。
①適度混合套組內的中東灰塵（A.MIG-3018）、敘利亞土壤（A.MIG-3025）、戈蘭泥土（A.MIG-3026），準備塗到履帶上。

②使用AMMO MIG的舊化粉固定液「Pigment Fixer」（A.MIG-3000）將舊化粉黏在履帶上。
③舊化粉乾燥後，用HB鉛筆摩擦履帶表面的突起部分，追加金屬磨損的質感。

〔步驟11〕製作戰車兵人物模型

戰車兵使用HOBBY FAN的1/35人物模型「以色列國防軍　戰車指揮官＆女兵（2人組）」（產品編號HF727）裡的戰車指揮官。

因為是樹脂套組，塗裝前要先將零件表面的離型劑清洗乾淨。

頭部與軀幹要分開來塗裝。
塗裝使用AMMO MIG的「膚色調套漆組」（A.MIG-7168）。
①將紅皮革色（AMMO.F-552）與暖膚色調（AMMO.F-550）以1：1的比例調色後加入微量的黑色，並將此顏色當成基底色塗到頭部上。

②在保留基底的陰影色隱約可見的同時，將加入少量紅皮革色的暖膚色調塗到頭部上。

③在基本膚色調（AMMO.F-549）裡加入少量②的顏色，塗裝到頭部。

④接著塗上眼睛，用基本膚色調＋淺膚色調（AMMO.F-548）的混色畫上高光。

⑤在制服的塗裝色中加入少量黑色，塗裝到耳罩上。

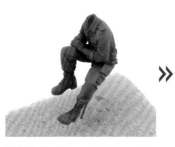

⑥將臉部與耳罩部分完全遮蓋起來（使用遮蓋補土），然後用深橄欖綠（AMMO.F-503）來塗裝頭盔。

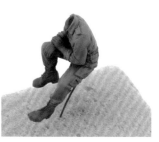

⑦塗裝深橄欖綠當成整個軀幹部分的基底色。

⑧保留基底陰影色隱約可見的同時，將加入白色與黃色的深橄欖綠淺淺地塗到軀幹上。

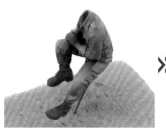

⑨接著增加白色與黃色的比例，畫上軀幹的高光。

⑩再接著把色調調得更明亮，在想要最亮的部位畫上更強烈的高光。

⑪手的塗裝方式與臉部相同。軍靴塗裝深棕色當作基底色，然後在深棕色裡加入紅棕色並用來塗裝各處細節，最後用淺棕色畫上高光。

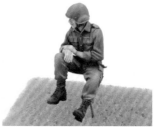

⑫將頭部裝回塗裝完成的軀幹，就完成戰車兵了。

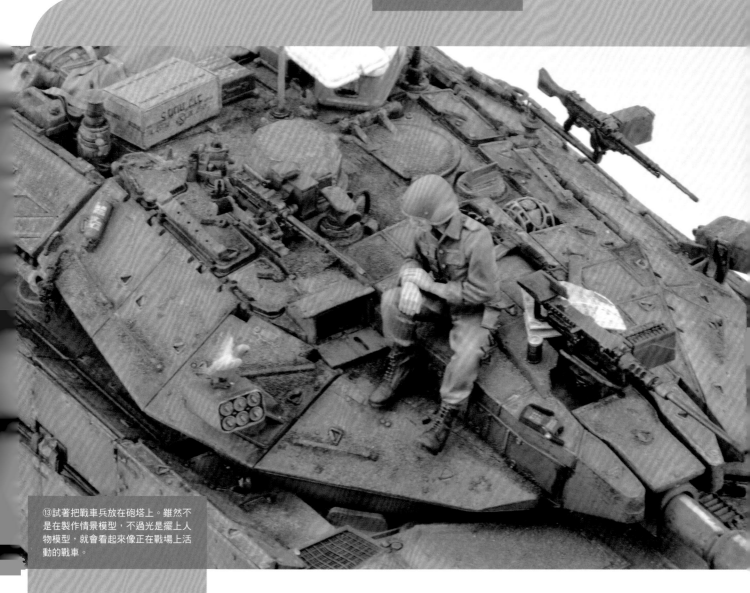

⑬試著把戰車兵放在砲塔上。雖然不是在製作情景模型，不過光是擺上人物模型，就會看起來像正在戰場上活動的戰車。

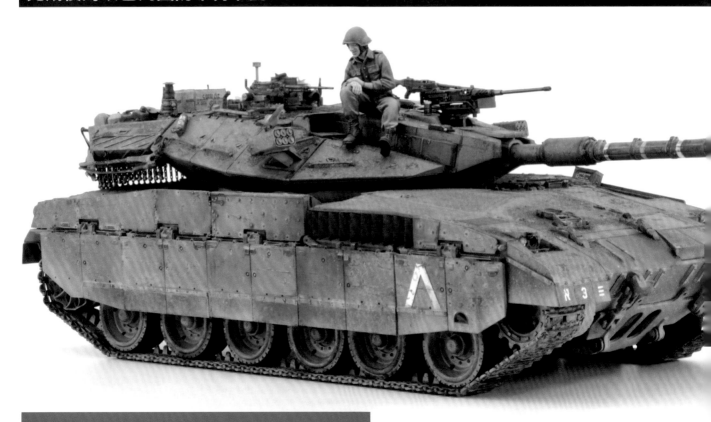

這款TAKOM 1/35的模型套組說是梅卡瓦Mk.2D的最強完成版也不為過；不僅各處結構及紋路精緻明確，零件的構成也相當巧妙，甚至細節的還原度也高到令人嘆為觀止。再加上組裝說明書清楚好懂、零件精密又嚴絲合縫，組裝起來輕鬆舒適，是可以推薦給任何人的模型套組。

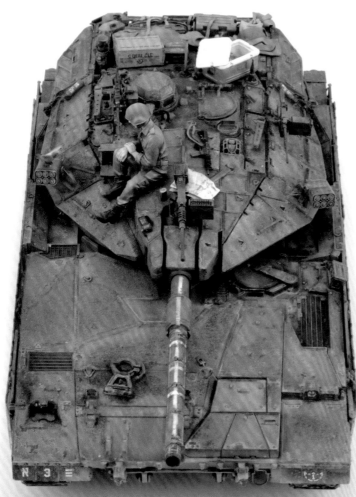

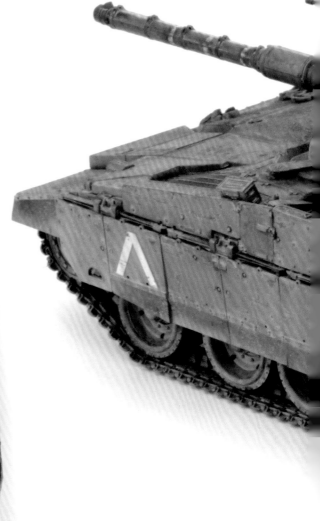

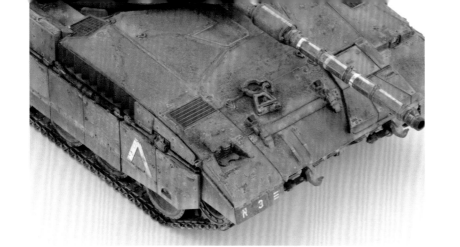

由於梅卡瓦戰車是頻繁投入戰鬥中的車種，因此我將掉漆、戰損及附著其上的土砂髒汙等等舊化效果都做得嚴重一點。

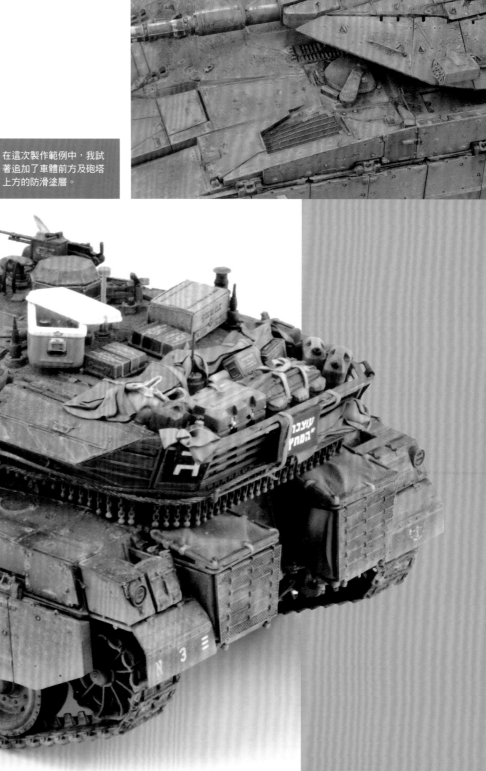

在這次製作範例中，我試著追加了車體前方及砲塔上方的防滑塗層。

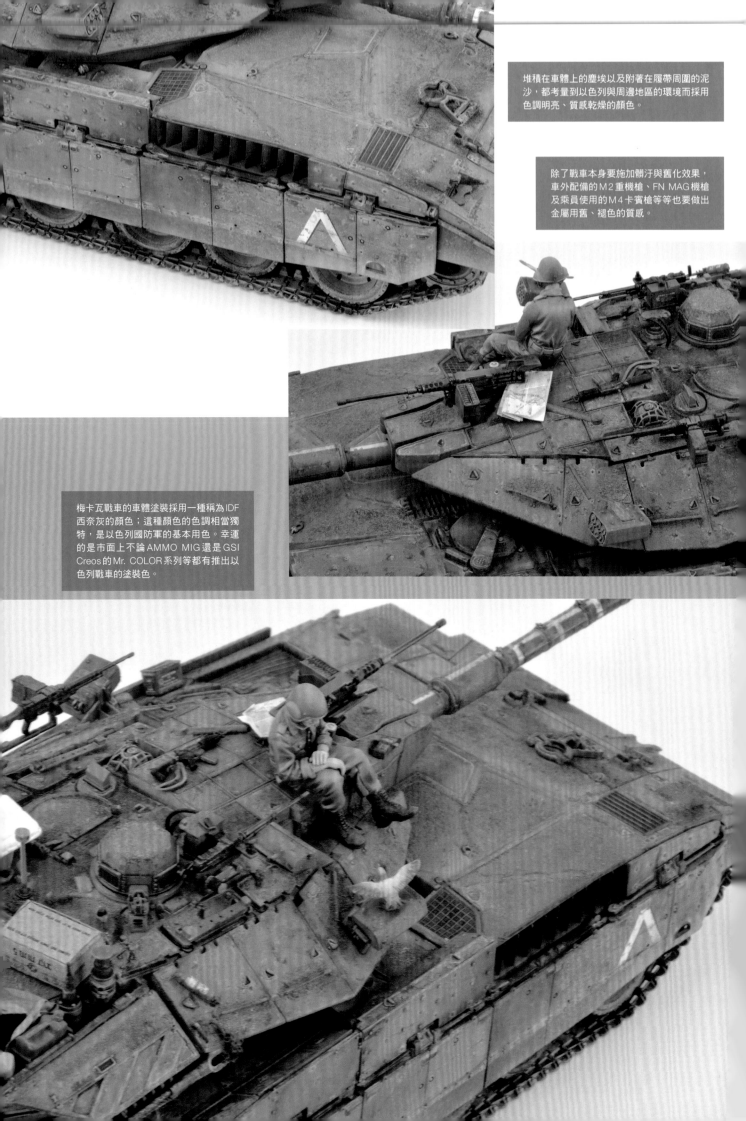

堆積在車體上的塵埃以及附著在履帶周圍的泥沙，都考量到以色列與周邊地區的環境而採用色調明亮、質感乾燥的顏色。

除了戰車本身要施加髒汙與舊化效果，車外配備的M2重機槍、FN MAG機槍及乘員使用的M4卡賓槍等等也要做出金屬用舊、褪色的質感。

梅卡瓦戰車的車體塗裝採用一種稱為IDF西奈灰的顏色；這種顏色的色調相當獨特，是以色列國防軍的基本用色。幸運的是市面上不論AMMO MIG還是GSI Creos的Mr. COLOR系列等都有推出以色列戰車的塗裝色。

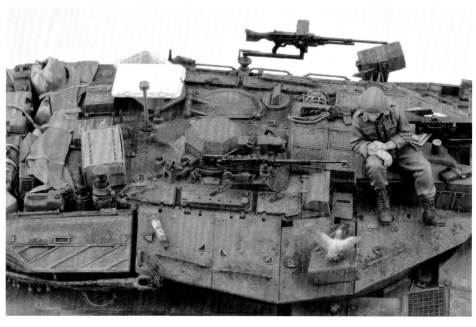

凝視著鴿子、正在休息的乘員。他的周圍有 M4 卡賓槍、GPS 以及可樂罐，再加上後方的保冷箱等無數的貨物、物資……我試著重現士兵在前線稍事休息的身姿。

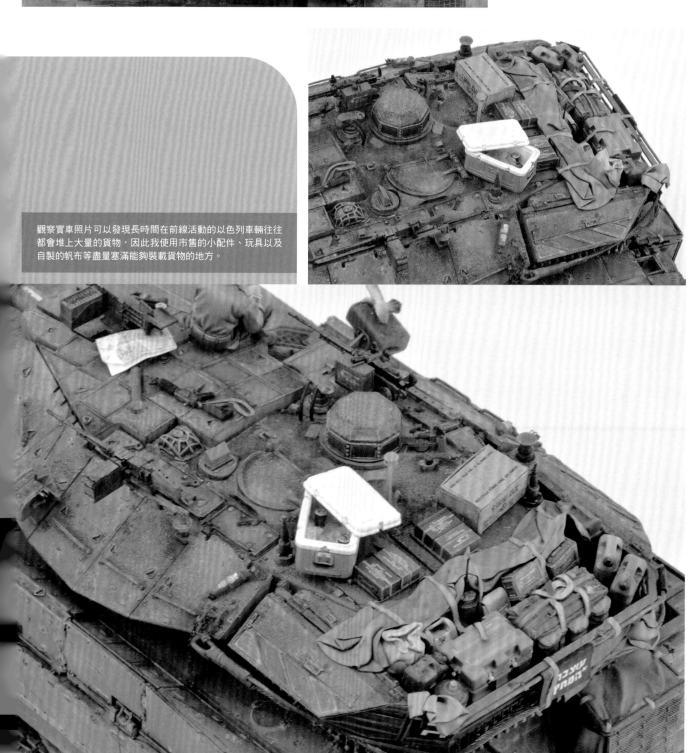

觀察實車照片可以發現長時間在前線活動的以色列車輛往往都會堆上大量的貨物，因此我使用市售的小配件、玩具以及自製的帆布等盡量塞滿能夠裝載貨物的地方。

重現陸上自衛隊車輛的標準迷彩

TYPE 16
MANEUVER COMBAT VEHICLE

陸上自衛隊
16式機動戰鬥車

陸上自衛隊的車輛有著他國車輛上看不到的獨特迷彩樣式。雖然照片裡的陸上自衛隊車輛多半都保持著相對乾淨的狀態，但在這次的製作範例中考量到模型獨有的美感，我還是加上了舊化效果。像16式機動戰鬥車這種輪式裝甲車，需要採用跟履帶式不一樣的舊化技巧，尤其是在顯眼的大型車輪上該如何表現出橡膠輪胎的特殊質感，就成了製作時的關鍵所在。這裡介紹的塗裝及舊化技法，也能應用在其他自衛隊車輛上。

陸上自衛隊 16式機動戰鬥車（產品編號35361）
● TAMIYA 1/35　● 5280日圓　●塑膠套組

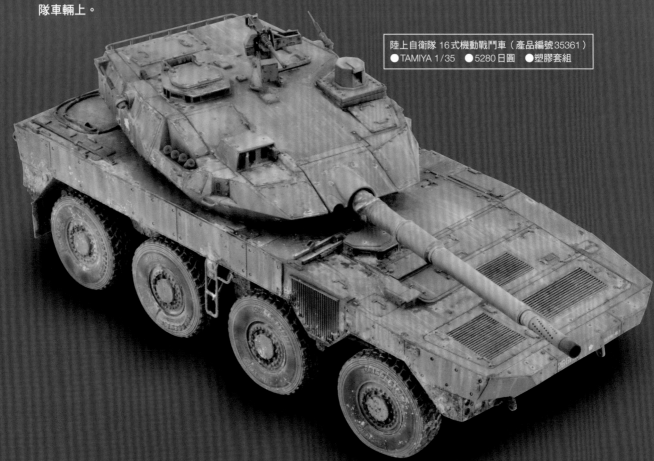

16式機動戰鬥車是怎樣的戰車？

現在陸上自衛隊配備的戰車有74式戰車、90式戰車以及10式戰車這3個車種，在這之中74式戰車正逐步除役，未來陸上自衛隊的主力戰車將只剩下90式與10式這2種，且戰車的配備數量也正不斷減少。為了代替除役的74式戰車進

入部隊，補充規模縮小的戰車戰力，最後研製出來的即是本款16式機動戰鬥車，可說是定位相當重要的戰鬥裝甲車。

16式機動戰鬥車將直接火力支援與擊破輕戰車、裝甲車視為主要任務，並非設計成用來與敵方主力戰車進行傳統的戰車戰；不過雖然16式不是戰車，但能代行部分戰車任務，目前與10式戰車一

同配發給部隊，在未來將成為陸上自衛隊的主要戰力。此外不到26噸的重量可以讓航空自衛隊的C-2運輸機進行運輸，這點也充分考量到了戰略機動性。

16式機動戰鬥車的開發始於2007年，並在2013年首次公開原型車，最後在2016年決定正式名稱並開始製造。16式機動戰鬥車是8×8輪型的輪式裝

甲車，砲塔搭載52倍徑的105公釐線膛砲，擁有與74式戰車同等甚至以上的火力。配有模組化裝甲的砲塔前方、側面前方及車體前方可以抵擋20～30公釐的機關砲彈或步兵攜帶的反戰車火力，側面的一般裝甲則被認為能夠抵擋14.5公釐的機槍射擊。裝載在車體前方的570ps柴油引擎配合優秀的懸吊系統，可以讓16式發揮最高時速達到100公里以上的機動性能，越野或發射主砲時的穩定性也相當優越。

陸上自衛隊預定今後會將戰車數量從741輛削減到300輛，並只在北海道與九州的作戰部隊以及本土的教育部隊中投入戰車，而有著優秀戰略機動性的16式機動戰鬥車則會量產200～300輛並投入全國各地的部隊中。

製作TAMIYA 1/35的16式機動戰鬥車

實車才進入部隊服役不久，TAMIYA隨後就在2018年發售1/35比例的16式機動戰鬥車模型套組。這款套組同樣是在以「兩顆星」商標聞名的「TAMIYA品質」下製造的，不僅細節還原度高，零件嵌合完美，組裝起來也很輕鬆。

雖然直接組裝而成的作品也有充分水準，但在這次範例中我還使用了DEF Model的1/35樹脂零件「陸上自衛隊16式機動戰鬥車　自重變形輪胎」（產品編號DW35107）與TAMIYA的1/35「陸上自衛隊16式機動戰鬥車　金屬砲管」（產品編號12686）。此外各部位的把手、扶手零件也都替換成銅線，稍微提升了細節精緻度。

重現陸上自衛隊車輛特有的迷彩

塗裝前先混合AMMO MIG的壓克力泥或TAMIYA的情境表現塗料等做出泥巴，再塗到輪胎周圍與車體底盤來做出泥沙髒汙的基底。泥巴乾燥後在整個模型上噴塗底漆補土，並檢查模型表面、適時修整。

基本塗裝選用TAMIYA壓克力漆XF-72、XF-73等陸上自衛隊用色。以這2色為基礎調合出各種不同的明暗色調，在做出色調變化的同時重現陸上自衛隊獨特的迷彩樣式。

基本塗裝完成後加上掉漆、條狀髒汙、漬洗、塵土等各種舊化效果。各個步驟的詳細內容請參照接下來的照片與解說。

組裝／加工的重點

車燈的塗裝

先將MOLOTOW的液態鉻鏡面麥克筆的墨水擠到塑膠板上，再用細筆進行塗裝。

車燈背面塗上液態鉻。

想要黏貼車燈這種透明零件，我都使用乾燥後不怕發白的AMMO MIG超級黏膠（A.MIG-2031）。

為了讓車燈更逼真，我在透明零件的背面塗上MOLOTOW的液態鉻鏡面麥克筆。

用市售零件提升細節精緻度

車輪改用DEF Model的1/35樹脂製「陸上自衛隊16式機動戰鬥車　自重變形輪胎」（產品編號DW35107）。

將樹脂零件上多餘的突出部分切掉。

切除面（此處當成接地面）利用砂紙打磨到平整。

把手替換成金屬線

把手這類的細小零件考量到寫實感與強度，我建議替換成用金屬線製作的零件。範例中使用的是銅線。

車體後方的把手是配合套組中的零件C47改用銅線製成的。接著劑使用瞬間膠等可以黏合塑膠與金屬的類型。

套組是眾所周知的「TAMIYA品質」，各處的凹凸紋路與細節精美無比，零件的嵌合也非常完美，組裝起來很輕鬆。範例中還使用了TAMIYA另售的1/35「陸上自衛隊16式機動戰鬥車　金屬砲管」（產品編號12686）與DEF Model的1/35樹脂製「陸上自衛隊16式機動戰鬥車　自重變形輪胎」（產品編號DW35107）。各個部位的把手、扶手則更換為銅線製作成的零件。

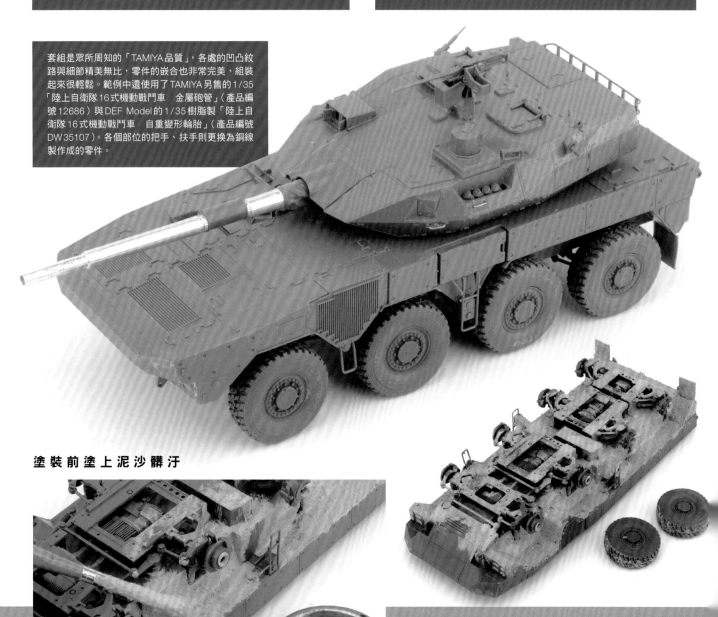

塗裝前塗上泥沙髒汙

車體下方、底盤及車輪的泥汙表現我使用Reality in Scale出品的「乾泥巴」（使用方便取得的其他同類產品也沒問題）。
在「乾泥巴」中混入TAMIYA的XF-72＋XF-57皮革色，做出顏色明亮的泥巴，再塗抹到車體下方與車輪上。
輪式裝甲車在行駛時會因為噴濺而沾附許多泥巴，因此這裡的泥汙表現要做得嚴重一點。

塗裝與舊化

〔步驟1〕塗裝的事前準備

①為了加強金屬製砲管及自製銅線把手等金屬部分的塗料附著力,可以先塗上金屬零件用底漆。

②使用套組內附的遮蓋貼紙將車燈等透明零件貼起來以免噴到塗料。

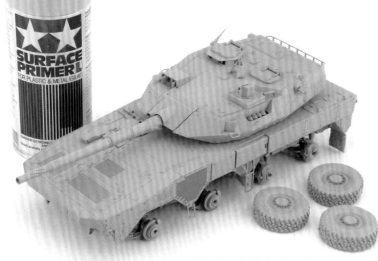

③整個模型噴上底漆補土,這樣既可以檢查表面是否有刮痕損傷,也能加強塗料的附著力。

④底漆補土乾燥後,檢查是否有表面刮傷、零件未密合或沾附髒汙灰塵等問題。

⑤若模型表面沾附了灰塵碎屑,就用砂紙打磨平整。而如果發現有刮傷、縫隙,則可以用補土與砂紙填補、打磨修正。

〔步驟2〕從基底的茶色開始塗裝

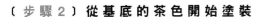

基本塗裝我使用TAMIYA的壓克力漆。若車體採用茶色與深綠色的迷彩,那麼要先從比較不鮮豔的茶色開始塗裝。
①一開始先在XF-72茶色(陸上自衛隊)裡混入XF-1消光黑,做出暗沉的基底色,再用噴筆噴到整個模型上。
各項部件與車體下方、輪胎周圍等有深度的地方也要仔細噴上塗料。

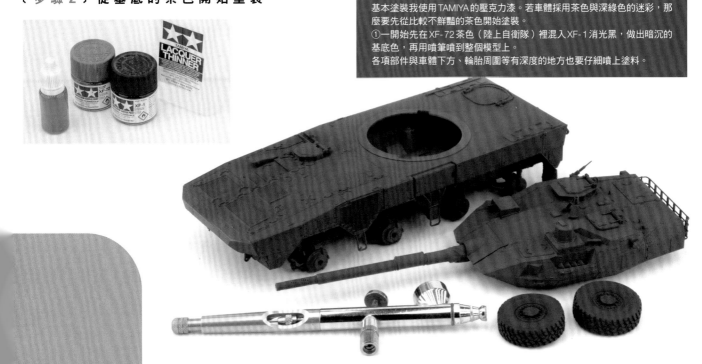

車體塗上薄薄一層 XF-72 茶色
（陸上自衛隊）的狀態。

砲塔還未上色。

車體、砲塔都完成最初
茶色塗裝的狀態。

②用溶劑稀釋（約80%）TAMIYA 的 XF-72 茶色（陸上自衛隊），再
用噴筆輕輕噴到整個模型（側面下方及底盤除外）。
噴塗時的要訣是金屬板的間隙或各個部件的邊緣等位置要稍微保
留底層塗裝的暗沉顏色。

③在 XF-72 中加入少量 XF-57 皮革色，然後輕輕
噴到車體及砲塔上想要噴得更亮的位置來為模型
加上高光。

④在上一步驟的 XF-72 ＋ XF-57 混色中進一
步加入少量白色，然後噴到最亮的位置來加
上更強的高光。

〔步驟3〕噴上深綠色迷彩

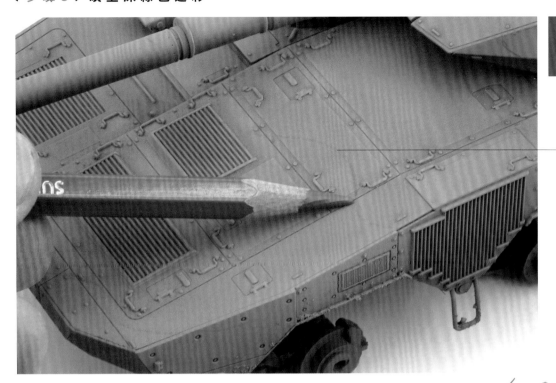

①接下來要使用綠色的水性色鉛筆畫上深綠色的迷彩輪廓。

迷彩輪廓只是要畫個草圖，所以輕輕畫就好。

②參考套組內附的上色指示圖來畫迷彩輪廓。
用於迷彩輪廓的水性色鉛筆要使用跟塗料相同，或比塗料還要淺的顏色（亮色）。

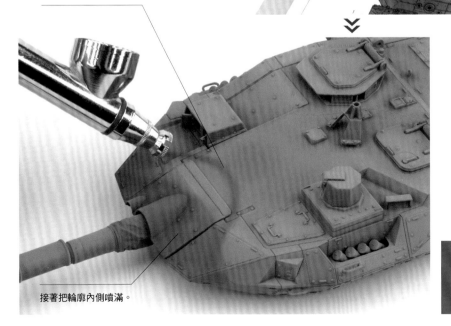

沿著迷彩輪廓細噴塗料。

接著把輪廓內側噴滿。

③先用溶劑稀釋XF-73深綠色（陸上自衛隊），再沿著迷彩輪廓用噴筆細噴上去。
④噴出迷彩輪廓後，輪廓內側再繼續噴上XF-73，塗裝深綠色的迷彩部分。

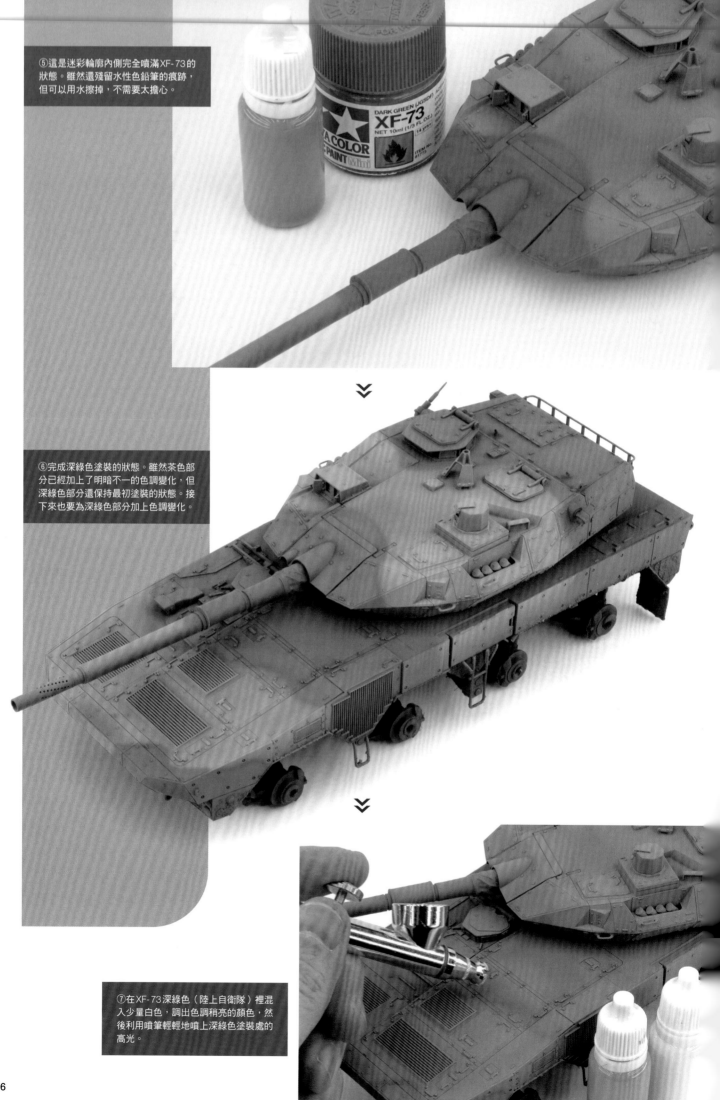

⑤這是迷彩輪廓內側完全噴滿XF-73的狀態。雖然還殘留水性色鉛筆的痕跡，但可以用水擦掉，不需要太擔心。

⑥完成深綠色塗裝的狀態。雖然茶色部分已經加上了明暗不一的色調變化，但深綠色部分還保持最初塗裝的狀態。接下來也要為深綠色部分加上色調變化。

⑦在XF-73深綠色（陸上自衛隊）裡混入少量白色，調出色調稍亮的顏色，然後利用噴筆輕輕地噴上深綠色塗裝處的高光。

〔步驟4〕藉由筆塗塗出更細緻的高光表現

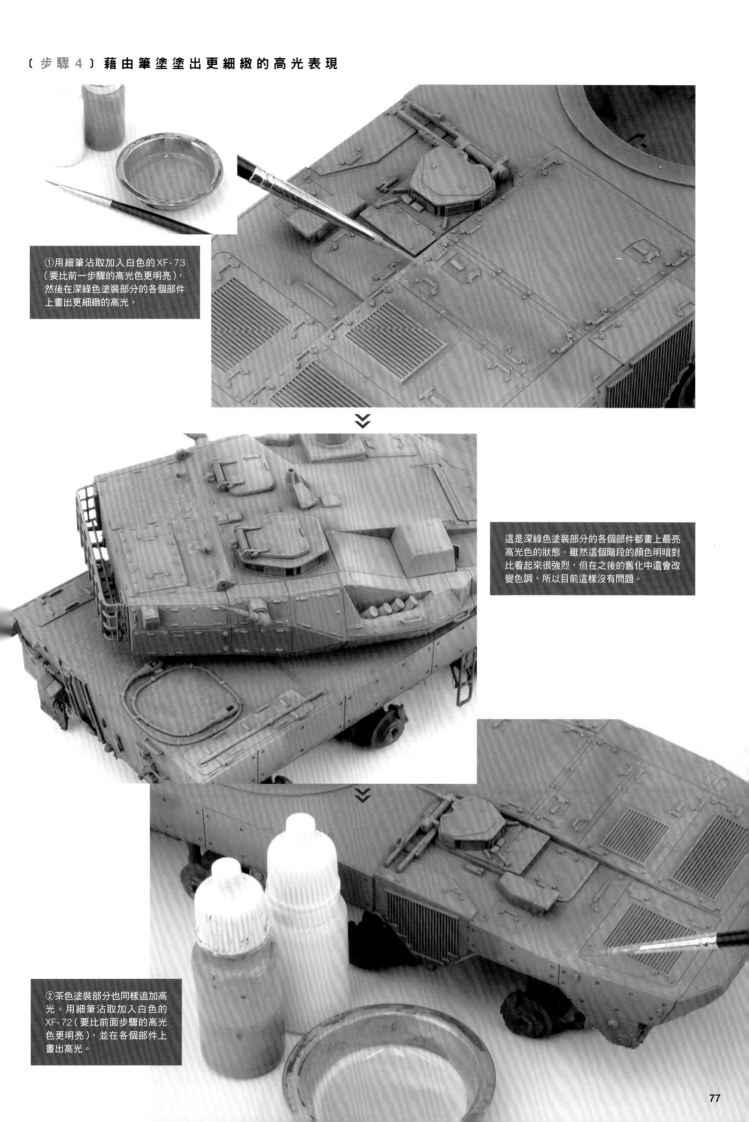

①用細筆沾取加入白色的XF-73
（要比前一步驟的高光色更明亮），
然後在深綠色塗裝部分的各個部件
上畫出更細緻的高光。

這是深綠色塗裝部分的各個部件都畫上最亮
高光色的狀態。雖然這個階段的顏色明暗對
比看起來很強烈，但在之後的舊化中還會改
變色調，所以目前這樣沒有問題。

②茶色塗裝部分也同樣追加高
光。用細筆沾取加入白色的
XF-72（要比前面步驟的高光
色更明亮），並在各個部件上
畫出高光。

完成基本塗裝的狀態

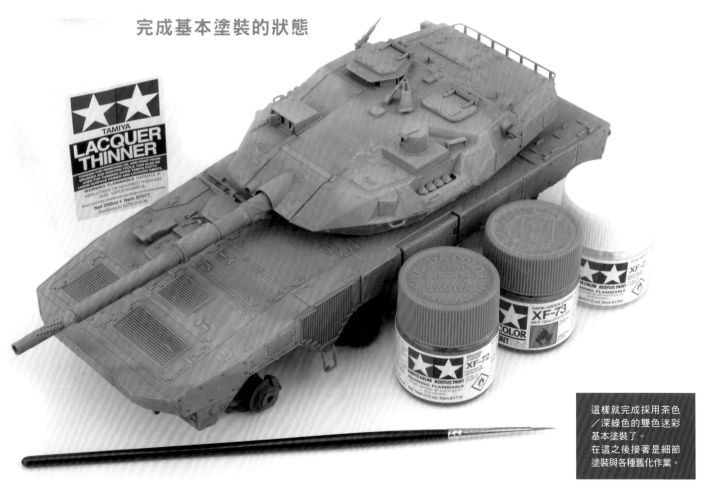

這樣就完成採用茶色／深綠色的雙色迷彩基本塗裝了。
在這之後接著是細節塗裝與各種舊化作業。

〔步驟 5〕噴出條狀髒汙

在TAMIYA的XF-74 OD色（陸上自衛隊）裡混入少量的XF-1消光黑，並用溶劑充分稀釋後，在砲塔及車體側面用噴筆細噴上淺淺的條狀髒汙。

〔步驟 6〕做出排氣口的煤灰表現

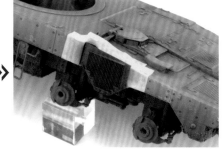

②用噴筆將充分稀釋過的AMMO MIG RAL 7021深灰色（A.MIG-008）輕輕噴到排氣口上。

①將車體右側的排氣口周圍遮蓋起來，避免周圍噴到塗料。

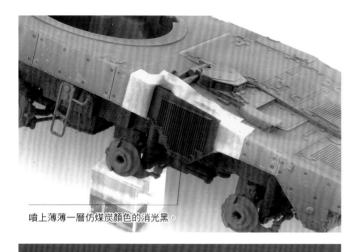

噴上薄薄一層仿煤炭顏色的消光黑。

③再接著隨機噴上用溶劑稀釋過的XF-1消光黑。

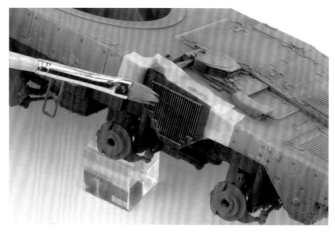

④用平筆沾取混入少量白色的RAL7021深灰色，在排氣口進行乾刷。

〔步驟7〕 塗裝細節

駕駛員用的艙門滑軌上部塗上AMMO MIG的鋼色（A.MIG-0191），表現打磨拋光的質感。

車體側面下方的車幅燈用TAMIYA的X-6橘色來進行塗裝。

〔步驟8〕 施加掉漆效果

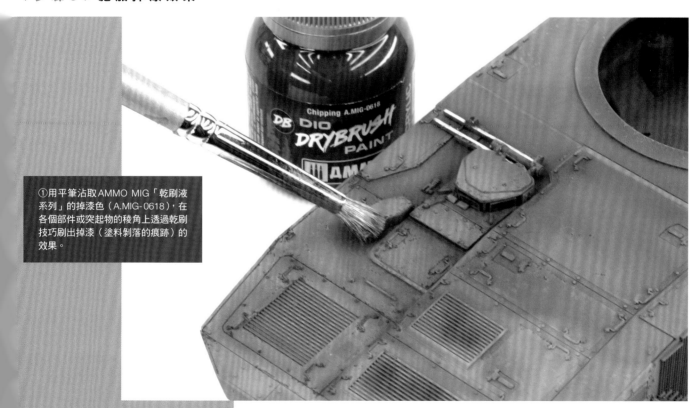

①用平筆沾取AMMO MIG「乾刷液系列」的掉漆色（A.MIG-0618），在各個部件或突起物的稜角上透過乾刷技巧刷出掉漆（塗料剝落的痕跡）的效果。

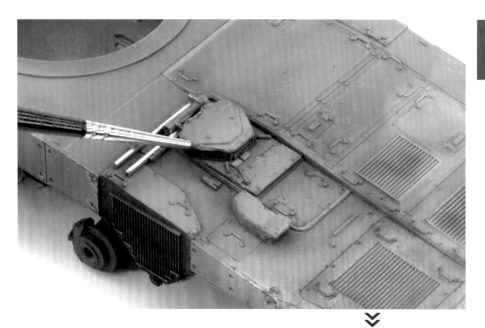

②接著用細筆沾取AMMO MIG的掉漆色（A.MIG-044），在車體各部位加上細緻的掉漆效果。

像這種碎點狀掉漆用海綿點上去。

③碎點狀的掉漆可用小片海綿點上塗料。不過為避免點上太多塗料，要先在紙張等處將塗料充分擠掉再使用。

稜角等處的嚴重掉漆可以用細筆仔細畫上去，或用乾刷的技巧刷上去。

〔步驟 9 〕各處細節追加高光

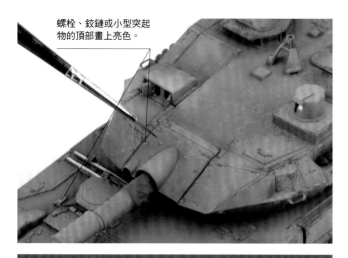

螺栓、鉸鏈或小型突起物的頂部畫上亮色。

①細筆沾取比基底色更明亮的塗料，然後在深綠色塗裝部分的各處細節上追加高光。

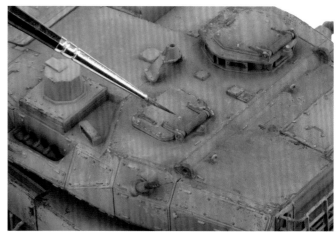

②同樣地，茶色塗裝部分也使用調得比基底色更亮的塗料，在各個細節上精準畫出細微的高光。

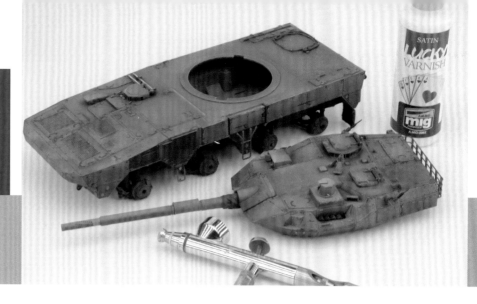

為了防止之後的舊化作業造成模型表面的塗料剝落或掉色，在這個階段就要先對整個模型噴上 AMMO MIG 的保護漆「LUCKY VARNISH 緞面」（A.MIG-2052），保護模型上的漆膜。

〔步驟10〕進行漬洗

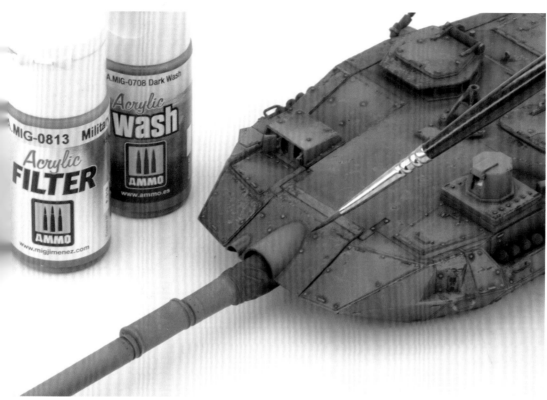

①使用 AMMO MIG「壓克力濾鏡效果液」的軍綠色（A.MIG-0813）以及「壓克力漬洗液」的深色漬洗液（A.MIG-0708），在各個部件的邊緣、凹陷處、金屬板間隙進行漬洗（上墨線）。

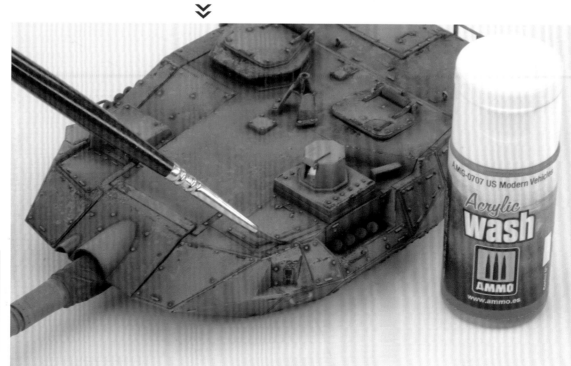

②漬洗要依照基底色或明暗色調的差別來改變使用的顏色。如照片中這樣的茶色塗裝我便使用了「壓克力漬洗液」的棕色漬洗沙色適用（A.MIG-0707）。

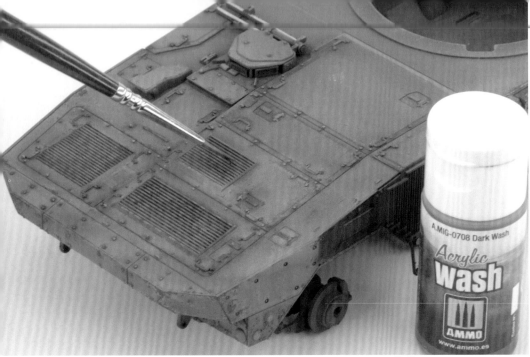

③為了將車體前方的通風口凹陷處塗成暗色調，我用平筆沾取「壓克力漬洗液」的深色漬洗液來上墨線。

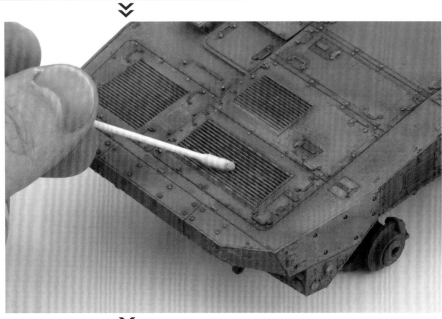

④通風口的墨線半乾後，用棉花棒擦掉格柵表面（突起部分）的多餘塗料。這時候可以從上往下（從遠處往近處）擦拭，這樣就能留下淺淺的條狀髒汙。

完成漬洗的狀態

透過漬洗在凹凸不平處、各個部件的邊緣以及金屬板間隙等地方畫入墨線的顏色，強調車體的細節與立體感，還能藉此加上淺淺的髒汙效果。

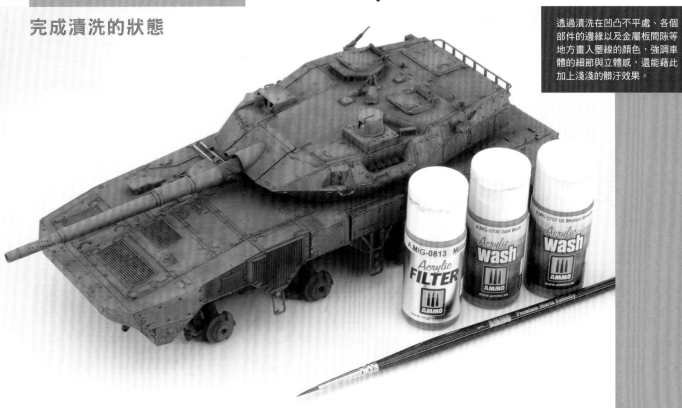

〔步驟11〕貼上水貼

我選用FOX MODELS 的1／35「16式機動戰鬥車水貼套組〔1〕」（產品編號D035025）來重現車上的標識。

①選擇要使用的水貼，從膠紙上裁下來。
②再裁切得細一點，並小心地將多餘的空白部分切掉。

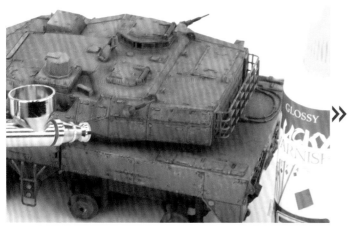

③為避免水貼產生白化現象，貼上水貼的位置要事先噴上溶劑稀釋過的光澤保護漆（如TAMIYA的X-22或GSI Creos的Mr. COLOR系列的C46等等）。

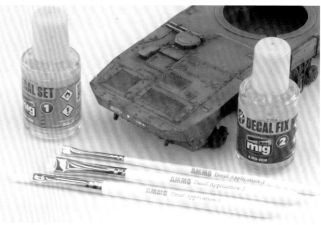

④貼水貼時使用水貼軟化接著劑使水貼能夠密合。雖然製作範例中使用的是AMMO MIG的水貼軟化接著劑，不過使用TAMIYA或GSI Creos的同類產品也沒問題。

〔步驟12〕車輪的塗裝

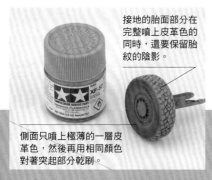

接地的胎面部分在完整噴上皮革色的同時，還要保留胎紋的陰影。

側面只噴上極薄的一層皮革色，然後再用相同顏色對著突起部分乾刷。

在這個階段，輪胎還保持底層塗裝的樣子，輪轂部分則跟車體一樣塗裝好深綠色與茶色。
①用溶劑充分稀釋TAMIYA的XF-57皮革色，接著噴一層非常薄的皮革色到車輪側面。車輪的接地面則完整噴上皮革色。

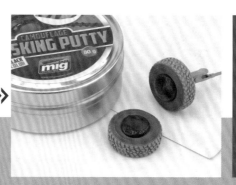

②將貼近車體顏色的輪轂遮蓋起來以免噴到其他顏色。像這類圓形且有凹凸的部位，用AMMO MIG的迷彩遮蓋補土（A.MIG-8012）來做遮蓋會非常方便。

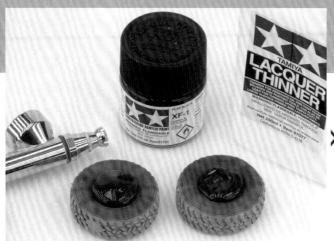

③用噴筆將溶劑充分稀釋過的TAMIYA XF-1消光黑細噴到輪胎側面，噴出放射狀的髒汙。

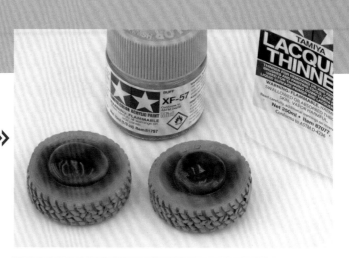

④將溶劑稀釋過的XF-57皮革色輕輕噴到輪胎的外周上。

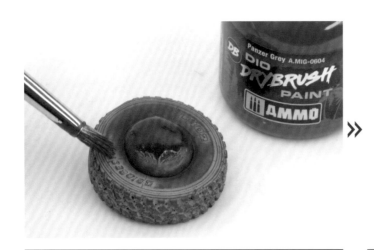

⑤使用AMMO MIG「乾刷液系列」的裝甲灰（A.MIG-0604），在輪胎側面與接地面的胎紋表面進行乾刷。

將遮蓋補土取下後，塗裝到這個階段的車輪大概會呈現這個狀態。

⑥使用AMMO MIG「琺瑯漬洗液」的星艦漬洗色（A.MIG-1009）對車輪的輪轂部分進行漬洗。不僅能呈現輪轂蓋周圍的髒汙，也同時強調了螺栓等細節。

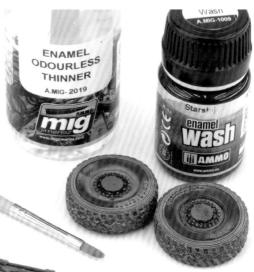

〔步驟13〕加上車體下方及輪胎周圍的髒汙表現

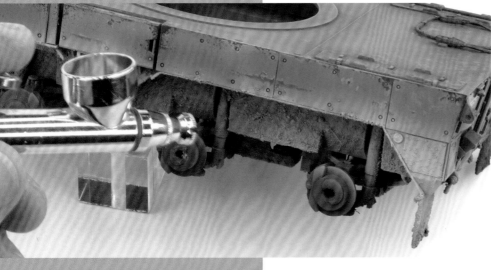

①調合TAMIYA的XF-78木甲板色與XF-2消光白並用溶劑稀釋，接著用噴筆噴到車體下方的泥汙部分。塗裝前塗上去的泥巴底層部分要噴得特別仔細。

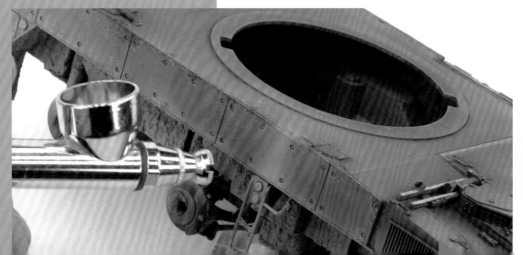

②使用相同塗料細噴到車體側面，輕輕噴出隨著水流下來的條狀砂土及泥巴等髒汙。

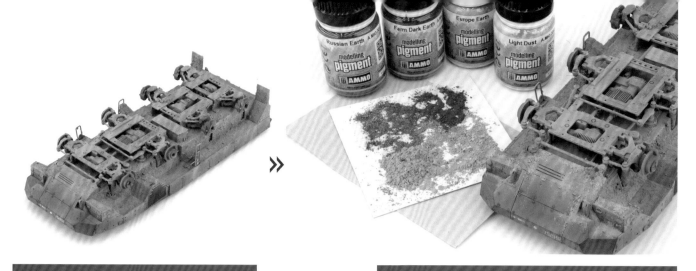

透過塗裝做出髒汙表現的車體下方。接下來要進一步加上立體的髒汙。

使用AMMO MIG舊化粉中的俄羅斯土（A.MIG-3014）、農場深色土（A.MIG-3027）、歐洲土（A.MIG-3004）、淺色灰塵（A.MIG-3002）來表現沾附在車體上的土壤與泥巴。
③過度混合各個顏色的舊化粉，再用偏細的平筆將舊化粉沾到想要呈現髒汙效果的地方。

④舊化粉用TAMIYA的X-20A溶劑固定住。作法是將細筆浸到溶劑裡，再滴到舊化粉上固定舊化粉。
此處需依照髒汙位置以及想要呈現的泥沙質感來適時改變舊化粉的顏色。亮色看起來像乾土，暗色則看起來像剛沾上去或濕潤的砂土、泥巴。

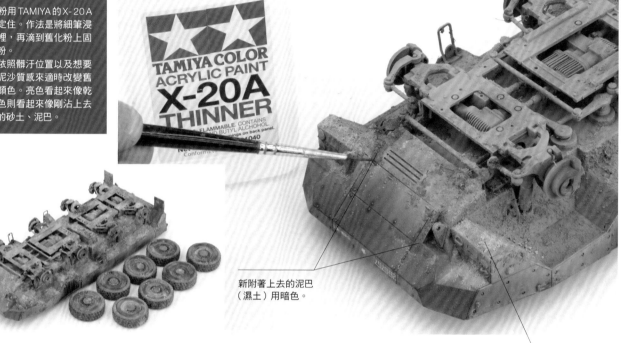

新附著上去的泥巴（濕土）用暗色。

〔步驟14〕車體上方也加上髒汙

乾掉的泥巴用亮色。

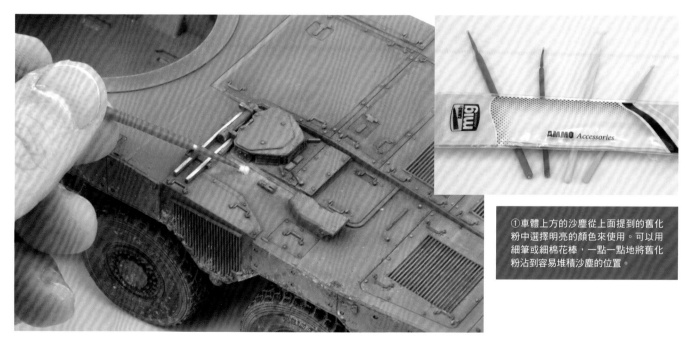

①車體上方的沙塵從上面提到的舊化粉中選擇明亮的顏色來使用。可以用細筆或細棉花棒，一點一點地將舊化粉沾到容易堆積沙塵的位置。

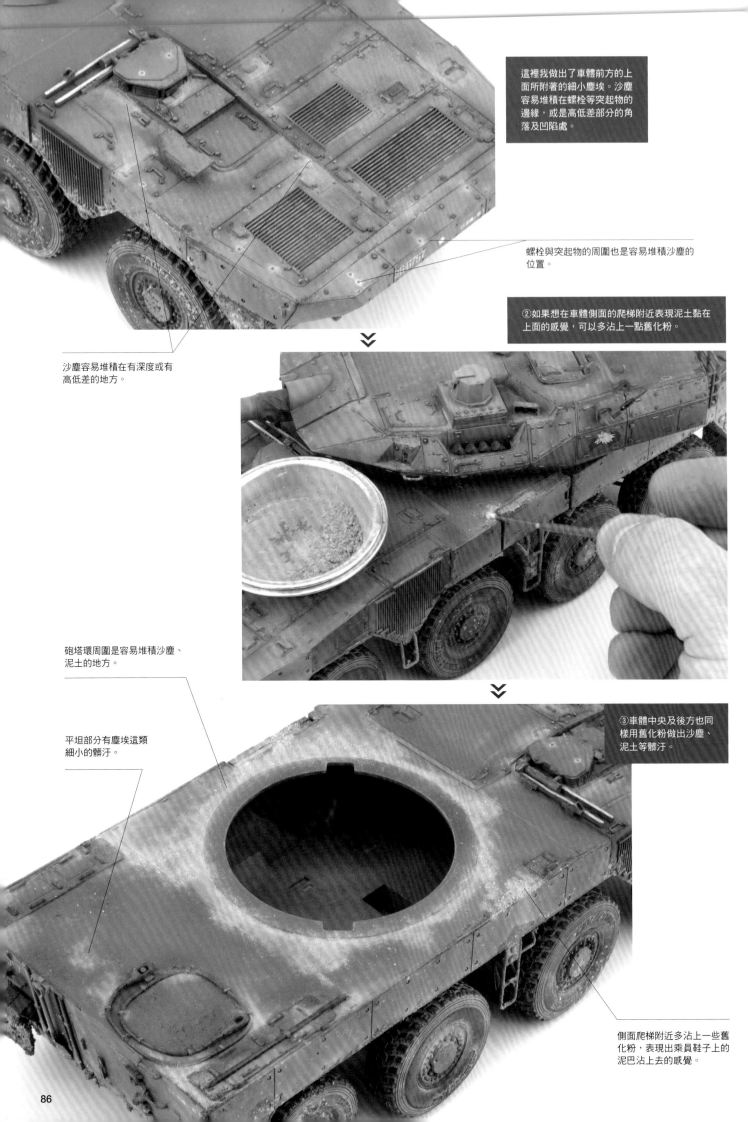

這裡我做出了車體前方的上面所附著的細小塵埃。沙塵容易堆積在螺栓等突起物的邊緣，或是高低差部分的角落及凹陷處。

螺栓與突起物的周圍也是容易堆積沙塵的位置。

沙塵容易堆積在有深度或有高低差的地方。

②如果想在車體側面的爬梯附近表現泥土黏在上面的感覺，可以多沾上一點舊化粉。

砲塔環周圍是容易堆積沙塵、泥土的地方。

③車體中央及後方也同樣用舊化粉做出沙塵、泥土等髒汙。

平坦部分有塵埃這類細小的髒汙。

側面爬梯附近多沾上一些舊化粉，表現出乘員鞋子上的泥巴沾上去的感覺。

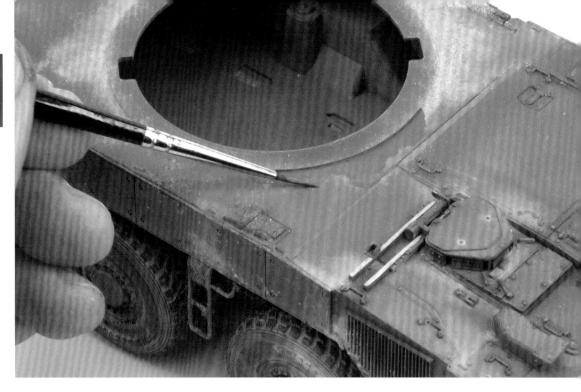

④使用TAMIYA的X-20A溶劑固定舊化粉。作法是將細筆浸到溶劑裡，再滴到舊化粉上使舊化粉黏在表面。

〔步驟15〕 做出其他髒汙表現

在這個步驟中使用的塗料有AMMO MIG舊化琺瑯漆「引擎、燃油＆機油」系列、「條紋效果」系列以及各色「特效舊化刷」。

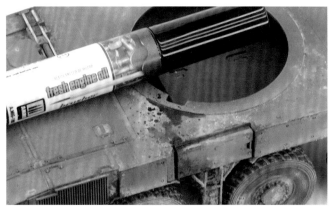

①使用「特效舊化刷」的淡引擎油漬（A.MIG-1800）在砲塔環周圍及側面的檢修面板上塗出機油滲出的汙漬表現。

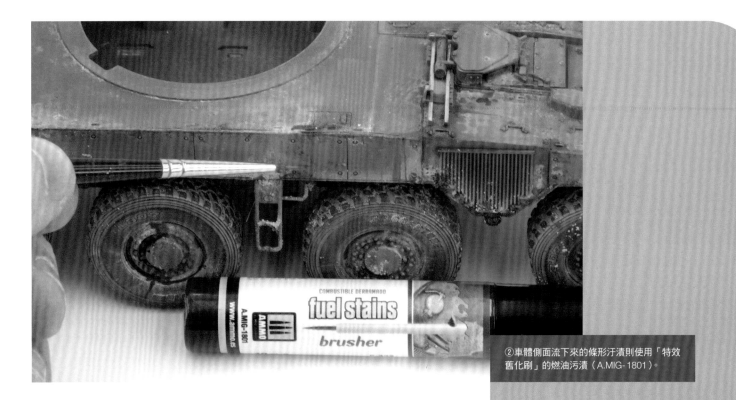

②車體側面流下來的條形汙漬則使用「特效舊化刷」的燃油污漬（A.MIG-1801）。

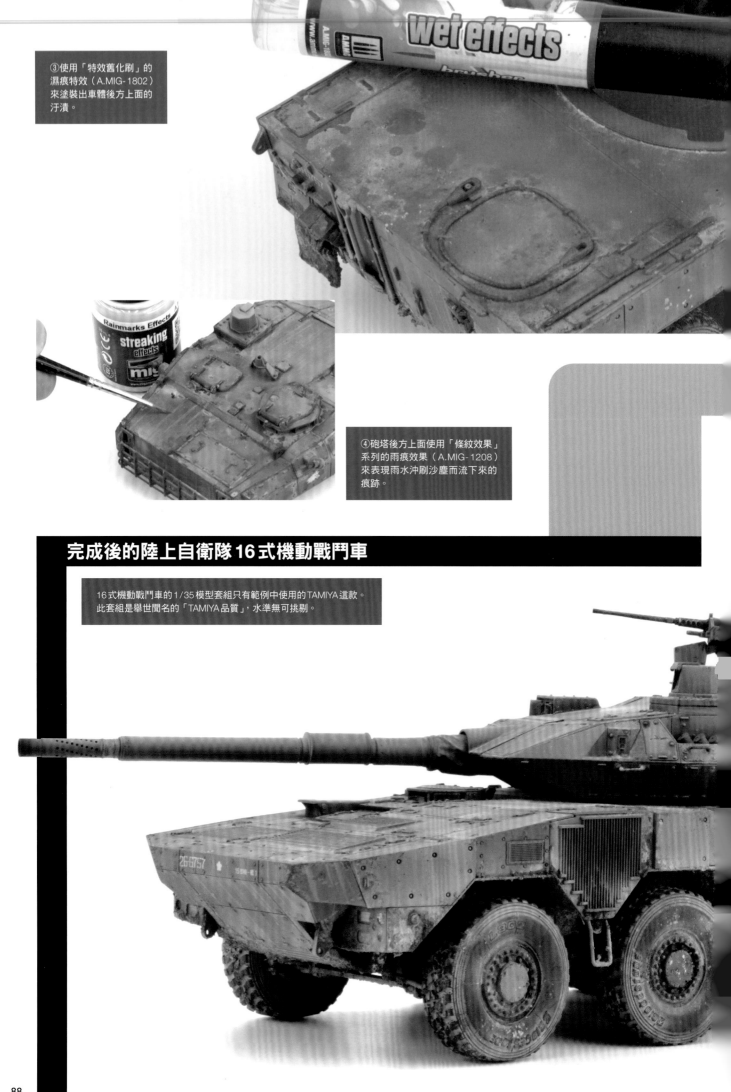

③使用「特效舊化刷」的濕痕特效（A.MIG-1802）來塗裝出車體後方上面的汙漬。

④砲塔後方上面使用「條紋效果」系列的雨痕效果（A.MIG-1208）來表現雨水沖刷沙塵而流下來的痕跡。

完成後的陸上自衛隊16式機動戰鬥車

16式機動戰鬥車的1/35模型套組只有範例中使用的TAMIYA這款。此套組是舉世聞名的「TAMIYA品質」，水準無可挑剔。

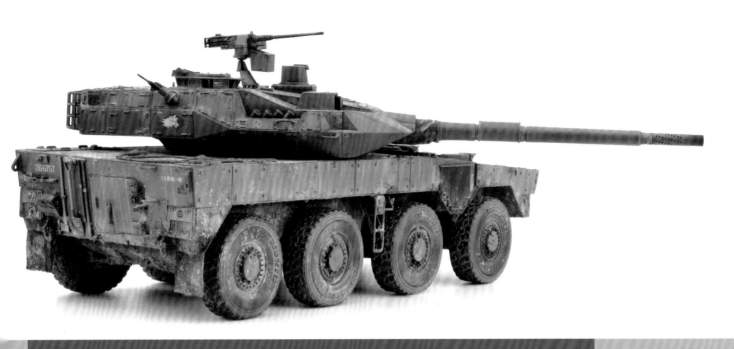

車輪更換成 DEF Model 的 1/35 樹脂製「陸上自衛隊 16 式機動戰鬥車　自重變形輪胎」（產品編號 DW35107）。這款零件如名稱所示，可以逼真地重現輪胎接地面因車重而陷下去的樣子。而且因為是樹脂零件，所以塗裝與舊化也很容易。

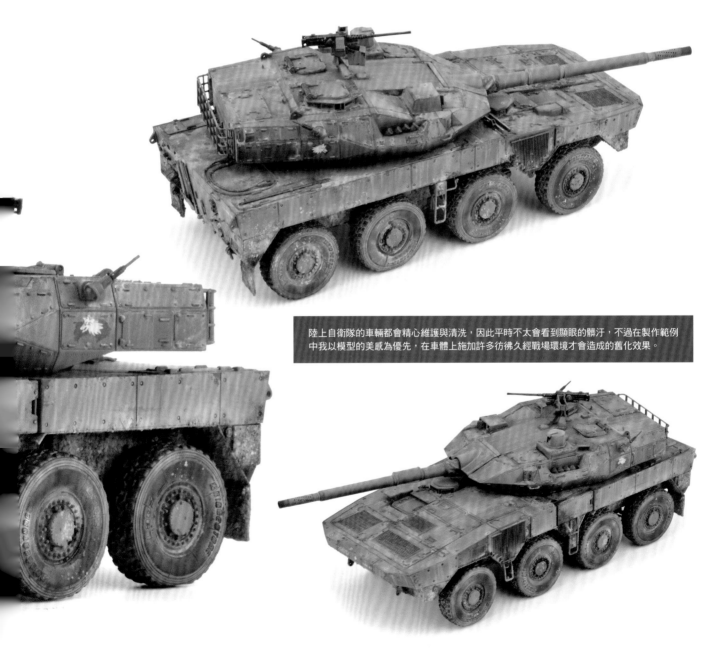

陸上自衛隊的車輛都會精心維護與清洗，因此平時不太會看到顯眼的髒汙，不過在製作範例中我以模型的美感為優先，在車體上施加許多彷彿久經戰場環境才會造成的舊化效果。

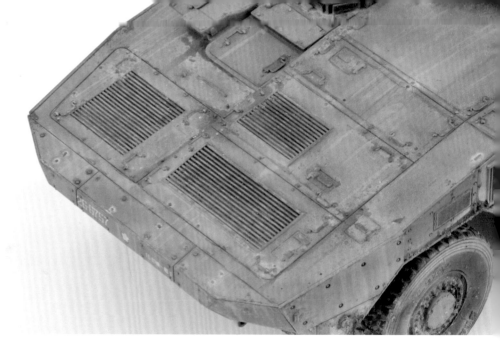

車體前方上面藉由行駛中噴濺上來的沙
塵來表現髒汙感。

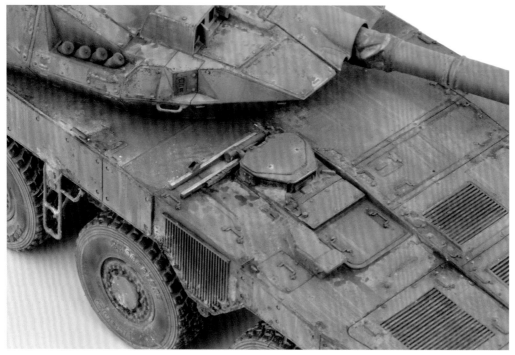

駕駛員用的艙門滑軌塗出金屬
拋光的感覺,而排氣口也加上
煤灰般的髒汙。爬梯追加了乘
員鞋子上附著的泥沙也沾上去
的髒汙表現。

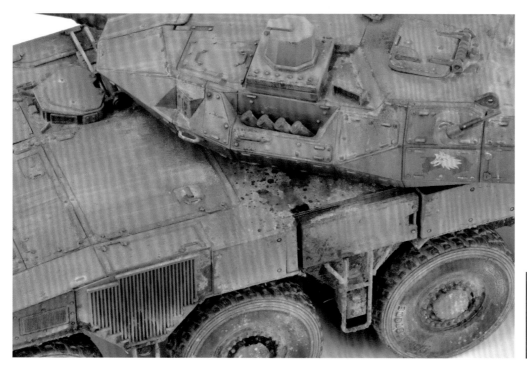

如16式機動戰鬥車這樣的輪
式裝甲車,如何寫實地表現出
車輪上的泥巴、髒汙以及橡膠
輪胎的特殊質感,是塗裝與舊
化上的關鍵。

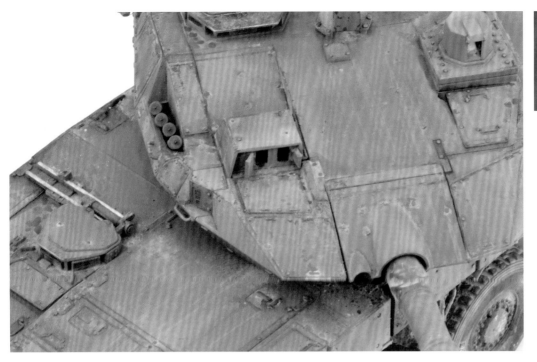

塗裝以TAMIYA壓克力漆的XF-72茶色（陸上自衛隊）與XF-73深綠色（陸上自衛隊）為基礎，在做出明暗色調變化的同時還原陸上自衛隊獨特的2色迷彩。

車體施加了較為嚴重的掉漆、漬洗、塵土以及細沙、生鏽、油漬等等舊化效果。

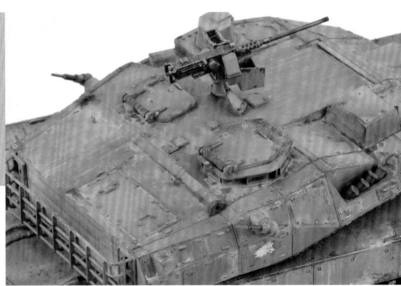

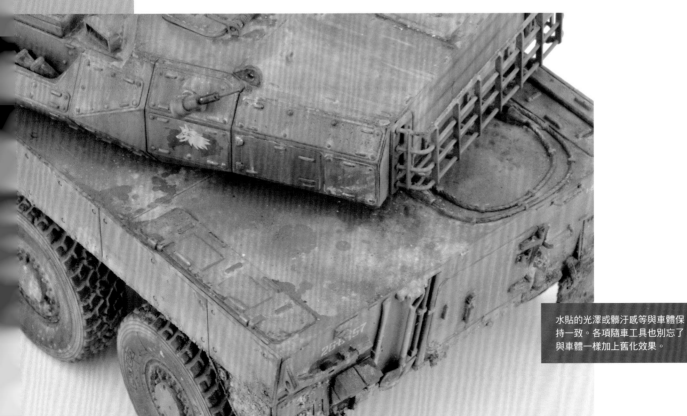

水貼的光澤或髒汙感等與車體保持一致。各項隨車工具也別忘了與車體一樣加上舊化效果。

"MODERN TANKS of The World"
荷西・路易斯作品藝廊

法國陸軍戰車 勒克萊爾

▼

法國主力戰車勒克萊爾（產品編號不明）
● Gasoline 1/48　●價格不明　●樹脂套組

範例中使用的是在日本鮮為人知，不過在歐洲收獲了一眾粉絲的模型公司「Gasoline」所推出的1/48比例樹脂模型套組。這款套組的品質非常優秀，在範例中我只追加了部分細節並將把手更換成銅線而已。

這裡重現的是在科索沃及黎巴嫩等地執行任務的UN（聯合國維和部隊）車輛所採用的全白塗裝。塗裝時也是運用作者本人發明的塗裝技巧「B＆W」。

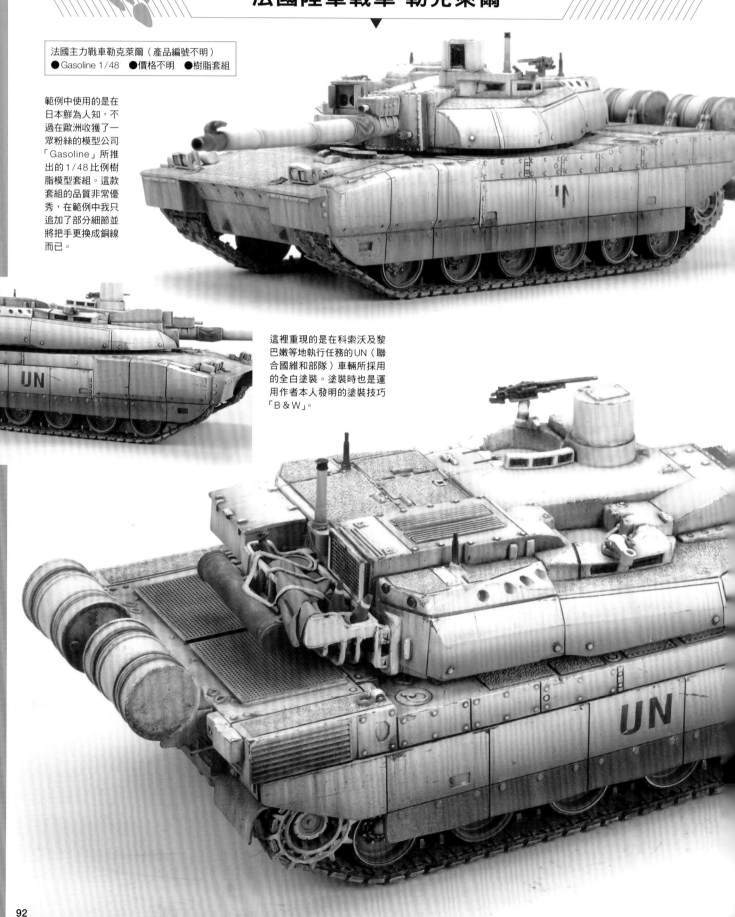

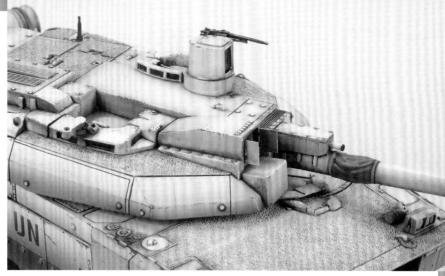

全白是種難以還原的塗裝之一。由於是UN的塗裝，所以不能像冬季迷彩車輛那樣加上過度的髒汙。因此，如何透過陰影、漬洗及濾鏡等技巧，在做出色調變化的同時還能強調各處細節與複雜的形狀，就是塗裝時的關鍵所在。

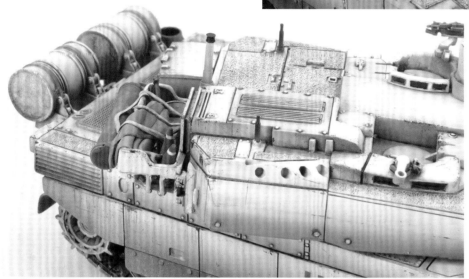

砲塔後方的物資使用1/48的模型週邊配件，並用AB補土自製了帆布等等。因為是全白這種看起來可能有些單調的塗裝，所以這類色彩繽紛的小配件能夠成為車體上最佳的裝飾。

車體下方、履帶周圍的髒汙只要少許即可。範例裡呈現了飄落到車體上的塵埃、細沙以及沾附在履帶上的砂石、泥土。

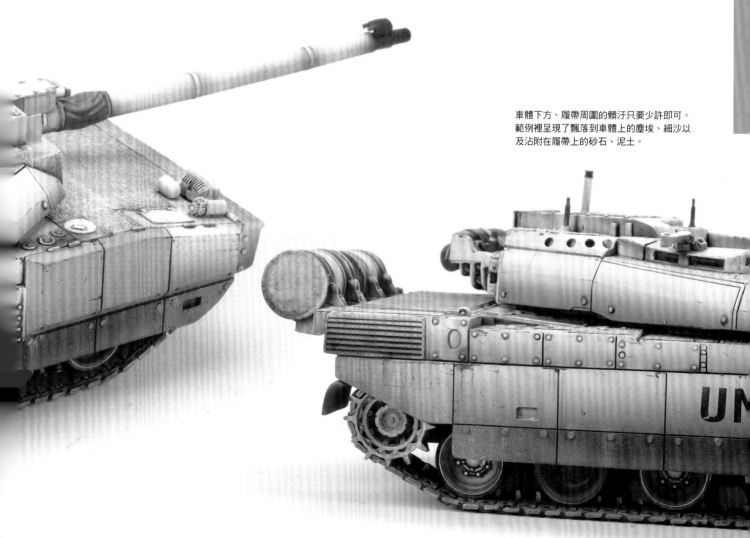

陸上自衛隊 10式戰車

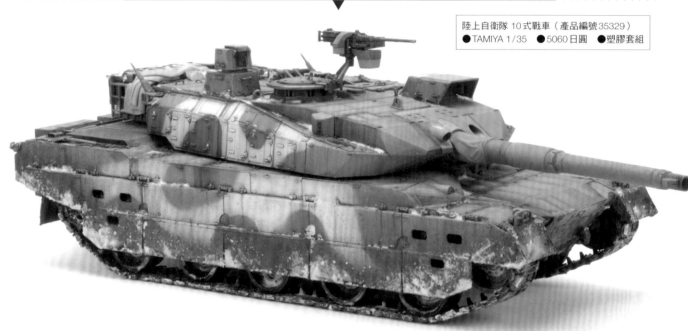

陸上自衛隊 10式戰車（產品編號35329）
● TAMIYA 1/35　● 5060日圓　● 塑膠套組

眾所周知的TAMIYA 1/35模型最佳傑作之一，直接組裝就能完成高水準的作品。範例中只有用銅線替換掉一體成型的把手。

陸自車輛的標準2色迷彩我先用「B & W」進行底層塗裝後，再將TAMIYA的XF-72與XF-73當成基底色，一邊塗裝一邊變換明暗色調。

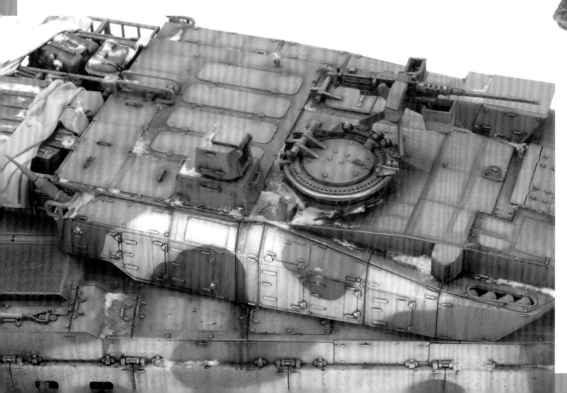

範例在2色迷彩中塗上部分消光白製作成冬季迷彩。我還使用油彩進行清洗及濾鏡等舊化步驟來表現髒汙效果。

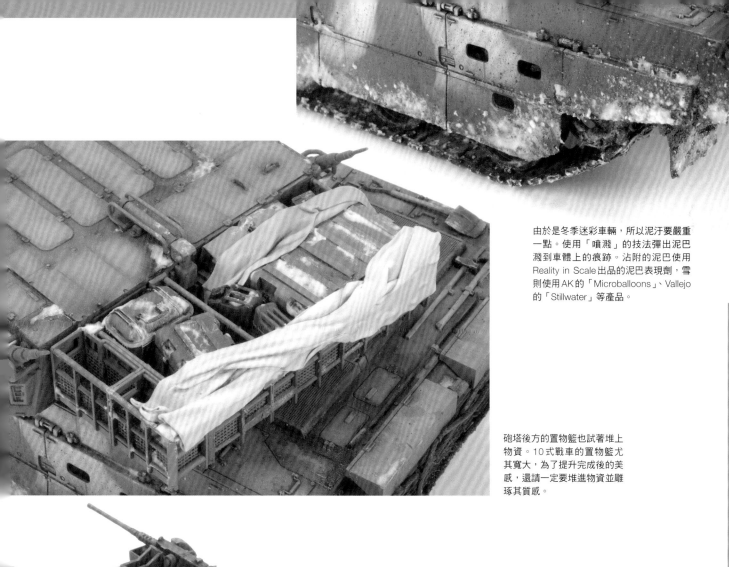

由於是冬季迷彩車輛，所以泥汙要嚴重一點。使用「噴濺」的技法彈出泥巴濺到車體上的痕跡。沾附的泥巴使用Reality in Scale出品的泥巴表現劑，雪則使用AK的「Microballoons」、Vallejo的「Stillwater」等產品。

砲塔後方的置物籃也試著堆上物資。10式戰車的置物籃尤其寬大，為了提升完成後的美感，還請一定要堆進物資並雕琢其質感。

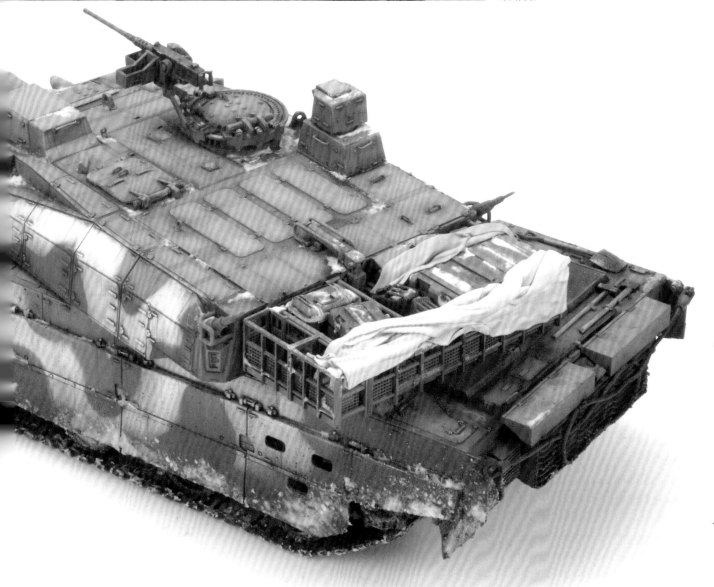

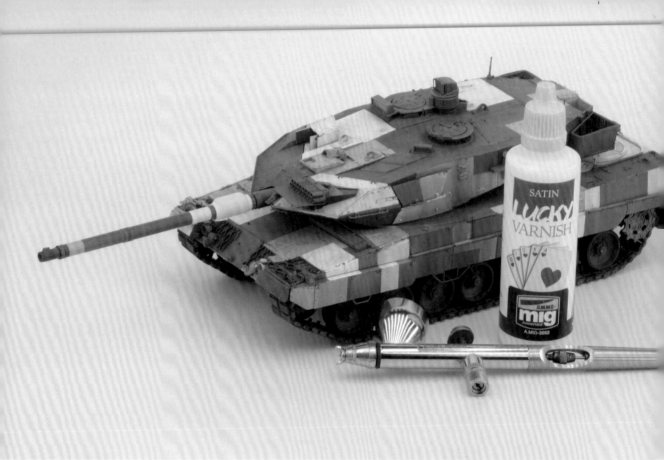

編輯	望月隆一
	塩飽昌嗣
設計	今西スグル
	〔株式会社リパブリック〕

荷西・路易斯的
戰車模型製作技法
Part 3 現役戰車

出版	楓樹林出版事業有限公司
地址	新北市板橋區信義路 163 巷 3 號 10 樓
郵政劃撥	19907596 楓書坊文化出版社
網址	www.maplebook.com.tw
電話	02-2957-6096
傳真	02-2957-6435
作者	荷西・路易斯・洛佩茲・魯伊斯
翻譯	林農凱
責任編輯	吳婕妤
內文排版	洪浩剛
港澳經銷	泛華發行代理有限公司
定價	480 元
初版日期	2024年3月

國家圖書館出版品預行編目資料

荷西・路易斯的戰車模型製作技法. Part 3, 現役戰
車 / 荷西・路易斯・洛佩茲・魯伊斯作；林農凱翻
譯. -- 初版. -- 新北市：楓樹林出版事業有限公司,
2024.03　面；　公分

ISBN 978-626-7394-33-5（平裝）

1. 模型　2. 戰車

999　　　　　　　　　　　　113000656

《模型製作・解說》荷西・路易斯・洛佩茲・魯伊斯
Modelling & Description by Jose Luis Lopez Ruiz